한지 수채화

황새가 있는 풍경

글·그림 박시룡

1952년 전라북도 전주 출생, 한국교원대학교 명예교수로 황새생태연구원장을 지냈다. 독일 본대학교 이학박사(Dr. rer. nat.) 학위를 받았다. 휘파람새의 노랫소리, 괭이갈매기의 음성학적 의사소통, 조류의 반포자 행동 그리고 멸종위기 종 황새 야생복귀에 관해 83편의 연구 논문을 발표했으며,『황새, 자연에 날다』(지성사 발행) 등 16권의 저서와 번역서를 펴냈다. 제 1 회〈황새가 있는 풍경을 꿈꾸다〉수채화 개인전을 서울 인사동(희수갤러리 2016. 12)에서 가진 바 있다.

Geboren 1952 in Jeonju, Chollabukdo. Emeritierter Professor an der Korea National University of Education, Ex-Leiter des Storch-Ökologie-Forschungsinstituts, Dr. rer. nat. der Universität Bonn, 83 wissenschaftliche Arbeiten, darunter „Song of Bush-warbler", „Acustic Communication of Black-tailed gull", Antipredator Behavior in Avian „Reintroduction of the endangered species, Oriental stork". 16 Bücher, darunter *Storch, Fliegen in Wildnis!*(Jisung Verlag). Dezember 2016 Die erste Aquarell-Ausstellung „Landschaften mit dem Storch" in Heesu Galerie in Insa-dong, Seoul.

● 본문의 독일어는 한국교원대학교 양도원 명예교수가 번역했다.
● Aus dem Koreanischen übersetzt : Dr. Yang, Dowon(Emerit. Professor an der KNUE)
● 표지 그림 : 포구의 황혼, 2019 한지 수채화 37×48cm
● Titelbild : Abenddämmerung im Hafen 2019 Hanji-Aquarell 37×48cm

한지 수채화

황새가 있는 풍경

글 · 그림 **박시룡**

Hanji(Koreanisches Papier)-**Aquarell**
Landschaften mit dem Storch

Text & Bilder **Shi-Ryong Park**

 지성사

차례

서문

한 국립대학 교수로 재직할 당시, 국제적 멸종위기 1급 보호종이자 한국의 천연기념물인 황새를 야생으로 복귀시켰다. 2019년은 한반도 황새 야생복귀 4년째 되는 해로 49마리 황새가 자연으로 돌아갔다. 그동안 우리 자연은 이 황새들의 안전을 허락하지 않았다. 이미 17마리가 전신주 감전과 농약과 제초제 오염 등으로 목숨을 잃었고, 북한으로 날아간 3마리는 행방이 묘연하다.

나는 한반도 땅에서 진정 이 황새들에게 안전한 서식지를 마련해줄 방법은 없는지 깊은 시름에 빠졌다. 독일 유학 시절 취미로 그림을 그려 팔아 학비(생활비)를 마련했던 기억이 떠올랐다. 농약과 제초제가 없는 남한 땅 서식지(농경지) 복원, 북한 황해도 옛 번식지 복원 비용을 마련하기 위해 '황새가 있는 풍경' 한지 수채화를 그려서 판매하기로 작정했다. 북한은 아직 남한보다 환경이 열악하지만, 지난날 황새가 번식하며 살았던 그곳에 황새를 되돌아가게 하려면 그곳 농경지에 인공비료나 농약을 무분별하게 사용해선 안 된다는 것이 나의 생각이다.

이 책은 내가 한반도에 황새를 복귀시키리라 생각조차 하지 않았던 독일 유학 시절의 이야기와 그림 그리고 남한 땅에서 황새 야생복귀를 완성했던 이후의 작품들과 함께 내 어린 시절의 마음속에 그려왔던 추억을 회상하며 글로 엮었다. 독일 유학 시절에 그토록 닮고 싶고, 내 우상이었던 에밀 놀데의 생가와 독일의 황새 마을을 방문한 이야기, 그리고 농촌의 모습들도 한지 수채화로 담았다.

아직 끝나지 않은 한반도 황새가 다시 사는 꿈, 아름다운 독일 황새마을처럼 우리 농촌도 황새가 안전하게 살아가는 아름다운 '황새가 있는 풍경'으로 바꾸어지길 소망한다. 한반도 농촌에 사는 우리 농민들도 유럽의 농민들처럼 황새와 함께 풍요로운 삶을 살아갔으면 좋겠다. '황새가 있는 풍경' 한지 위의 수채화에서 그런 날을 꿈꾼다.

끝으로, 한반도 황새 야생복귀를 위해 황새들의 안전한 수송을 맡아준 대한항공Korean Air과 황새의 인공둥지탑 건립을 지원해준 엘지 상록재단LG Evergreen Foundation, 그리고 국고를 지원해준 한국 정부기관의 관계자들, 독일 유학생활에 많은 도움을 준 친구 하이너Heiner, 독일 주정부Nordrhein-Westfalen 관계자들에게 감사를 표한다. 독일 본대학교 박사과정에서 나의 지도교수였던 U. 슈미트Uwe Schmidt 교수와 동료들에게도 진심으로 감사를 표한다. ●

Vorwort

Als ich an einer nationalen Universität las, führte ich den Storch ins Land wieder ein, der vor Aussterben bedroht, deshalb als erster Schutzgruppe eingeordnet war, der gleichzeitig zum Nationalerbe gehörte. In diesem vierten Jahr des Wiedereinführungsprojektes gingen 49 Störche in die Natur. Bis dahin garantierte die natürliche Umgebung die Sicherheit der Wildtiere nicht. Bis jetzt kamen 17 Störche ums Leben, teils durch Stromschock, teils Vergiftung durch chemische Mittel auf dem Feld. Drei flogen nach Nordkorea, wir wissen nicht, wo sie stecken, vielleicht sind sie verschollen.

Ich machte mir Gedanken, wie man den Störchen einen gesunden Boden in Korea anbieten kann. Dabei erinnerte ich mich an die Zeit, in der ich als Hobbymaler meine Bilder verkaufte. Um den Ackerboden in Südkorea wieder gesund zu machen, ohne chemische Mittel und Entkrautungsmittel, und um den Ackerboden in Nordkorea gesund beibehalten zu können, obwohl der Boden dort noch ärmlicher als hier ist, entschloss ich mich, meine Hanji-Aquarell zu verkaufen. Meines Erachtens kann man den Boden nicht ohne tiefe Überlegung verseuchen, indem man ohne weiteres Kunstdünger oder Entkrauterungsmittel verstreut, nur um es produktiv zu machen.

Im Buch sind Bilder, die ich bei meiner Studienzeit in Deutschland malte—da kam ich gar nicht auf die Idee, mit dem Wiedereinführungsprojekt anzufangen—und die, ich malte, als es eingermaßen mit dem Projekt fertig war. Hier und da sammelte ich meine Erinnerungen aus meiner Jugendzeit und verflochte sie miteinander. Außerdem sind das Geburtshaus Emil Noldes, den ich verehrte, Reiseberichte von einem deutschen Storchendorf und Szenen auf dem Land auf Hanji-Aquarell zu sehen.

Das Storch-Wiedereinführungsprojekt ist noch nicht vollendet, aber ich hoffe, dass dieses Land eines Tages umweltfreundlich und storchbewohnbar wird und dass unsere Bauern friedrich mit dem Storch leben. <Landschaften mit dem Storch> ist ein Ausdruck meines Wunsches.

Zum Schluss erlaube ich mir denjenigen ein Dankewort zu sagen, die mir bei der Planung und Durchführung des Projektes behilflich waren und sind: Korean Air für den Transfort, LG Evergreen Foundation für die Aufstellung der Nestsäulen, koreanische Behörden für die finanzielle Unterstützung, Heiner meinem Freund und den Betreffenden im Bundesland Nordrhein-Westfalen für die Unterstützung. Mein besonderer Dank gilt auch meinem Doktorvater Professor Uwe Schmitt an der Bonner Universität und seinen Kollegen. ●

1부

한반도에 황새가 정착하는 그날을 위해

황새야, 미안해!

누군가는 황새들이 저절로 살아갈 것이라고 생각한다. 그러나 내 생각은 다르다. 한국의 황새들은 우리가 도와주지 않으면 살 수 없는 존재라는 것을 독일 황새마을을 다녀와서야 알게 되었다.

차라리 독일 황새마을을 찾지 말걸! 나는 그때 얼마나 후회했는지 모른다. 지금 한반도는 지난날 황새가 살았던 생태계가 아니라는 사실을 독일 황새마을을 보고서야 깨달았기 때문이다. 지금으로부터 23년 전, 내가 러시아에서 들여와 증식했던 황새들에게 그저 미안할 뿐이다.

먹이가 없어 다시 중철 씨를 찾은 김중철 씨의 황새 부부에게, 그리고 하루 종일 먹이를 찾느라 지치고 수척한 몸에, 그 하얀 빛깔의 깃털이 온통 진흙 색으로 변한 모습으로 논 한가운데서 나를 바라봤던 황새들에게 너무 미안하다.

어떻게 하면 좋을까? 대하소설 『토지』를 집필한 소설가 故 박경리 선생의 말이 뇌리에 스친다. 그는 살아생전 이 땅이 농약으로 죽어가는 것을 개탄했다. 죽은 땅도 땅이지만, 정신이 죽었다는 그의 말에 나는 맥이 풀렸었다. 우리 농민들이 농약과 제초제 그리고 인공비료를 사용하는 한 황새가 살 수 없는 땅이 될 수밖에 없음과 맥을 같이하는 그의 말에 나는 망연자

실했다. 토양의 생물들이 되살아나야 황새가 그 생물들을 먹이로 살 수 있는데, 내가 꿈꾸는 황새가 있는 풍경도 실현시킬 수 있는데…….

"농약을 뿌리지 않아야 농작물은 스스로 해충을 이길 수 있는 힘이 생기거든요."

소설가였지만, 스스로 땅을 일구며 살던 그가 터득한 말이었다.

"지금 우리나라는 농약대국!"

일찍이 우리 언론에서 한국과 외국의 농약 사용 실태를 조사한 자료를 찾아 보도하기 시작했다. 북미 또는 유럽 선진국에 비해 많게는 20배, 적게는 5배의 농약을 사용하고 있다는 사실을 알렸다. 우리 사회는 지금도 이 사실을 간과하며 살고 있다. 농업 생산성을 높이기 위해 우리 농민들은 아무 죄의식 없이 농약과 제초제 그리고 인공비료를 뿌려댄다. 농약과 인공비료를 뿌리지 않으면 당장 소출이 줄어드니 그 유혹에서 벗어날 수 없다. 설령 농약 살포를 당장 금지한다 해도 작물에 따라 스스로 해충을 이길 힘이 생길 때까지는 오랜 시간이 걸린다.

그동안 이 땅은 농약에 의존한 작물들을 재배함에 따라 더욱 토양 생물들의 고갈을 가져왔다. 벼는 농민들이 노력만 한다면 농약을 전혀 쓰지 않고도 비교적 쉽게 농사를 지을 수 있는 작물이다. 물론 이것도 정치가들이 도와줘야만 가능하다. 문제는 고추와 인삼이다. 고추는 탄저병 때문에 농약을 쓰지

않고 재배하면 수확이 절반 이상 줄어든다. 인삼은 고추보다 더 많은 농약을 살포한다. 아직 농약 없이는 재배가 불가능한 작물들이다. 이미 인삼밭 주변의 토양은 생물의 생육이 불가능한 불모지로 변한 지 오래되었다. 두 작물만 보더라도 한국인들이 얼마나 많은 양의 농약에 노출되어 살고 있는지 알 수 있는 대목이다.

나는 독일 황새마을의 농경지 토양을 보고 놀라움을 금치 못했다. 땅속에 지렁이가 우글거렸다. 그리고 한여름 밤, 차를 몰고 국도를 달리다 보면 풀벌레가 차의 앞 유리창에 부딪쳐 자주 윈도 브러시로 닦지 않으면 달릴 수 없을 정도로 독일 농촌의 건강한 생태계에 깊은 경외감마저 들었다.

"아~ 이래서 독일의 자연 생태는 6천 쌍이나 되는 황새들을 부양할 수 있구나!"

농약을 뿌리면 황새만 살 수 없을까? 그렇지 않다. 최근 보고된 자료에 따르면, 한국인의 혈중 수은 농도는 4.34μg/l로 독일인보다 7배 높다고 한다. 이 수치는 미국인보다도 5배 높은 수치다. 빈약한 생태계의 국민이 처한 현주소다. 우리나라 국민의 평균수명은 78세로 미국, 독일과 비슷하지만, 문제는 건강 나이다.

인생을 생로병사라고 하지 않던가! 누구든지 죽기 전엔 병들어 산다. 그런데 병들어 사는 햇수가 나라마다 좀 다르다. 미국과 독일은 7년인 데 반해 우리나라는 13년이나 된다. 가까운 일본은 평균수명이 80세, 병들어 사는 나이는 6년이다. 한국 사람들의 삶의 질을 가늠해볼 수 있는 중요한 지표다. 한 나라의 빈약한 생태계가 그 나라 국민의 삶의 질을 좌우한다 해도 과언이 아니다.

게다가 요즘 한국 젊은이들의 정자 수도 1밀리리터당 약 6천만 마리로, 지난날 황새가 한반도에 텃새로 살았던 시절보다 40퍼센트나 감소했다. 정자 수만 감소한 것이 아니다. 정자의 운동성도 42퍼센트나 줄었다. 물론 4천만 마리 이하일 경우 불임으로 이어지지만, 그래도 이런 현상은 우리나라의 빈약한 생태계와 무관하지 않다. 최근 결혼한 젊은 부부 가운데 아이를 갖고 싶어도 갖지 못하는 부부가 7~8쌍 중 1쌍꼴로 나타난다는데, 황새 한 쌍도 살기 어려운 상황이 바로 이 나라의 현실이다.

지금에 와서 누구를 탓하랴! 다만 황새들에게 미안할 따름이다. 결자해지結者解之라고 했던가! 내가 들여온 황새들, 그저 이 땅에 야생복귀만 해놓고 먹이도 못 먹고 죽을 때까지 지켜볼 수만은 없다. 지혜를 모아 과거에 황새가 번식하며 살았던 충청남도 예산군 대술면 황새 고향마을이라도 농약이 없는 마을로 만들어야 한다.

나는 지금 덴마크의 농촌이 한국의 농촌 현실과 흡사함을 발견했다. 200여 년 전 1만 쌍의 황새가 살았던 덴마크는 농경지의 무분별한 개간과 축사 분뇨로 농촌 생태계가 피폐해졌다. 현재 그 땅에 2쌍만 남아 있다. 황새를 살리려면 농약 문제만 해결돼서는 안 된다는 교훈을 덴마크에서 배웠다. 반면, 독일에서는 동네마다 가축 분뇨를 이용해 바이오가스 생산단지를 세웠다. 생태를 살리고 에너지도 얻는 지혜를 우리 국민들도 배웠으면 좋겠다.

나는 지금 한반도에서 매우 불가능한 일에 도전하고 있는지도 모른다. 혹시 내가 황새를 제물로 삼아 황새가 있는 풍경을 꿈꾸고 있는 것은 아닐까? 이 의구심이 내 마음을 짓누른다. 지금 우리 자연에서 방랑생활을 하고 있는 황새들에게 정말로 미안하고, 또 미안하다. ●

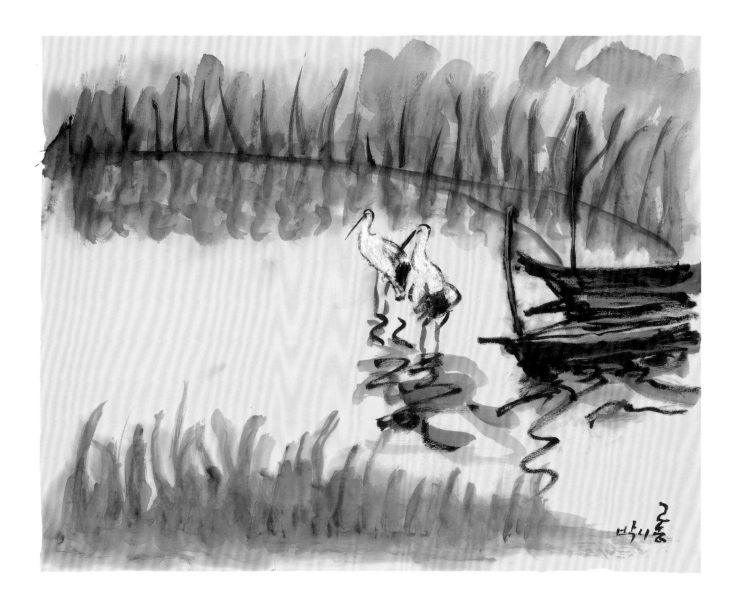

나루터 2019, 한지 수채화 37×48cm ┃ 한국 황새가 먹이를 사냥하기 위해 자주 찾는 곳이 강가의 습지다. 저녁 무렵 황새 한 쌍이 습지를 찾았다. 옛날 우리나라 자연의 강가 나루터는 황새들의 안전한 먹이터였다. 지금은 농경지가 농약, 제초제 그리고 축사의 분뇨 등의 오염으로 황새들이 충분히 먹을 수 있는 먹이터가 거의 사라졌다.

Anlegestelle 2019 Hanji-Aquarell, 37×48cm ┃ Störche suchten öfter Moos am Fluss auf, um zu futtern zu bekommen. Bei der Abenddämmerung sucht ein Paar wieder auf. Früher boten Anlegestellen ihnen sichere Böden an, heute sind sie meistens durch chemische Mittel, Entkrauterungsmiitel und tierischen Dung verseucht.

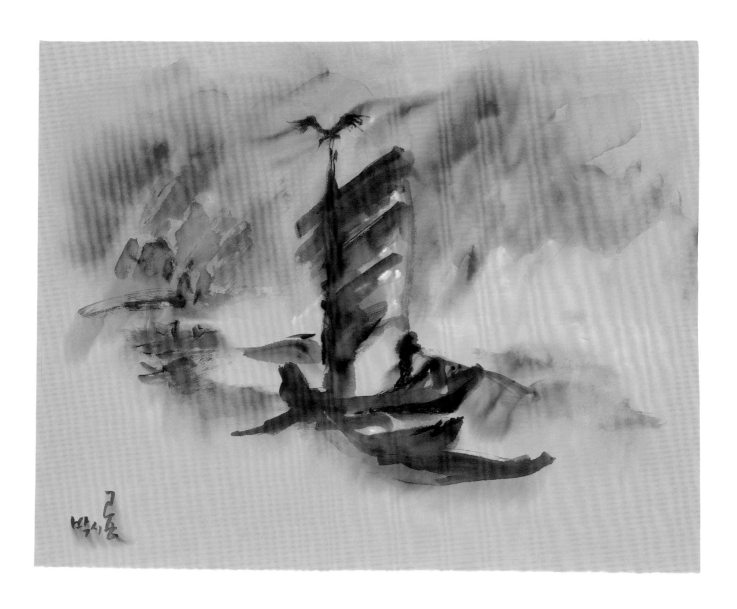

나룻배 2019, 한지 수채화 37×48cm ❙ 한강의 상류(양평 두물머리)에는 아직도 나룻배가 있다. 황새가 살던 때는 나룻배로 고기를 잡았다. 그러나 지금은 황새의 서식지가 사라지고, 나룻배는 관광 상품으로 옛 향수를 불러일으키고 있다.

Fähre 2019 Hanji-Aquarell, 37×48cm ❙ Im Oberlauf des Hangangs treffen sich zwei Flussströme zusammen. Das ist heute noch eine Fähre zu finden. Als der Störche lebten, angelte man auch auf der Fähre Fische. Jetzt ist der Lebensraum für Störche verschwunden. Die Fähre dient als Touristenattraktion und ruft unsere Heimweh hervor.

나들이 2019, 한지 수채화 37×48cm ┃ 예산황새공원에서 번식을 끝낸 어미와 새끼가 예당
저수지로 먹이 사냥에 나섰다. 그러나 예당저수지 주변 농경지의 농약 오염으로 이 저
수지에는 먹이가 충분하지 않다. 안타깝게도 현재 예산군에서 번식하고 있는 모든 황
새는 사람들이 뿌려준 먹이에 의존해 살아가고 있다.

Ausflug 2019 Hanji-Aquarell, 37×48cm ┃ Nach dem Brüten begann die Eltern mit
ihrem Jungen im Yesan-Storkendorf mit der Jagd nach der Beute. Das Reservoir
im Ackerland um den Yedangstausee herum ist jedoch wegen Chemieverseu-
chung nicht ausreichende Nahrung für das Wild vorhanden. Daher werden die
Störche duch Futter ernährt, die die Menschen anbieten.

예당호의 낚시 좌대 2018, 한지 수채화 48×63cm ❘ 예당저수지의 밤 풍경으로, 저수지 한가운데 낚시 좌대에서 흘러나온 불빛이 예당호의 아름다운 밤 풍경을 수놓았다. 예당호의 수변구역은 예산군에서 방사한 황새들의 최대 먹이 습지이지만, 200여 개에 이르는 낚시 좌대로 오염이 심각하다. 이 낚시 좌대 내부에 취사와 숙박 시설이 있어, 이곳에서 나오는 오물들이 그대로 예당호로 배출되어 부영화 현상을 일으켜 민물 생태계를 피폐하게 한다.

Angelsteg am Yedangho 2018 Hanji-Aquarell, 48×63cm ❘ Beleuchtungen von Angelstegen widerspiegeln sich im Wasser. Die Sumpf um den Yedangho herum war der beste Aufenthalts und Futterplatz der Störche, jedoch wird er bedroht von den Abfällen von über 200 Fischern. Sie kochen, übernachten und werfen Essensreste und Abfälle weg. Das alles zerstört die Ökologie der Binnenseefische.

냇가 2019, 한지 수채화 37×48cm ▎방사한 황새들이 먹이 서식지인 냇가를 찾았지만 먹이를 충분하게 먹지 못해 힘들어하고 있다. 언제쯤이면 방사한 황새들이 마음껏 먹이를 먹을 수 있는 날이 올까?

Am Bach 2019 Hanji-Aquarell, 37×48cm ▎Die freigelassenen Störche haben den Lebensraum der Fütterung zwar gefunden, leiden aber unter ausreichender Fütterung. Wann wird der Tag kommen, an dem die freigelassenen Störche so viel futtern können, wie sie wollen?

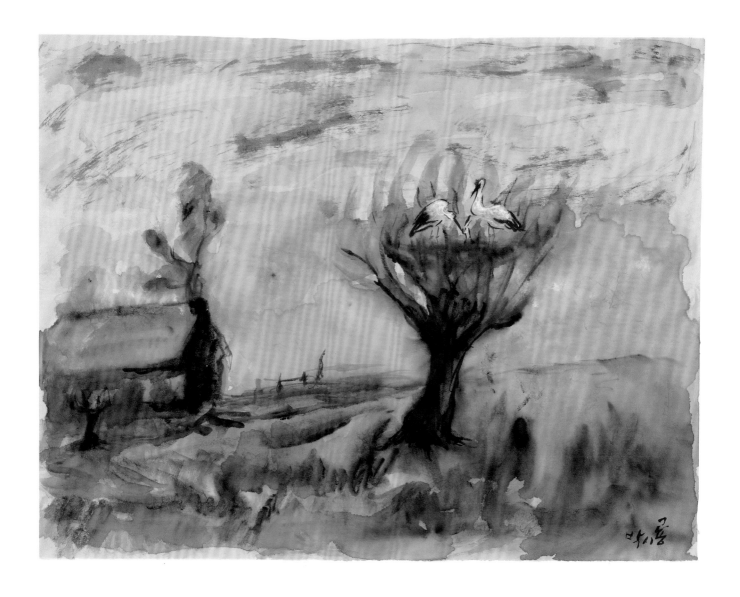

나무둥지 2019, 한지 수채화 37×48cm ㅣ 한국의 황새들은 민가 옆 나무 위에 둥지를 짓고 살았다. 그러나 한국전쟁으로 그 나무들이 모두 불에 타고 사라져 지금은 황새들이 둥지를 나무가 없다.

Nest auf dem Baum 2019 Hanji-Aquarell, 37×48cm ㅣ Früher bauten koreanische Störche meisten ihre Nester auf Bäumen neben Hausern. Wahrend des Korea-krieges wurden alle Bäume beschädigt bzw verbrannt. Auf dieser Weise verloren die Störche ihre Nester.

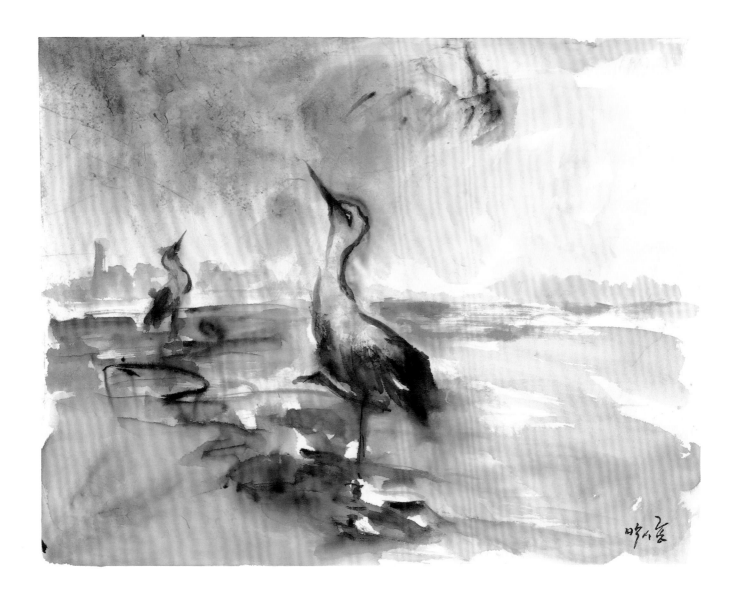

해안가 2019, 한지 수채화 37×48cm ㅣ 한국 황새들은 여름철 내륙의 번식지를 떠나 겨울철
에는 바닷가에서 먹이를 잡아먹으며 살아간다. 내륙의 농경지에서 배출된 오염물질은
하천과 강으로 흘러들어가 결국 바다 생태계에도 영향을 미친다.

Küste 2019 Hanji-Aquarell, 37×48 ㅣ Im Sommer verlassen Orientalische Störche
ihre Neste und verbringen die kalten Wintertage am Meer und fressen Fische.
Die verseuchten Materialien von Festland kommen und münden am Meer. Sie
verursachen auf das Ökosystem des Meers negative Wirkungen.

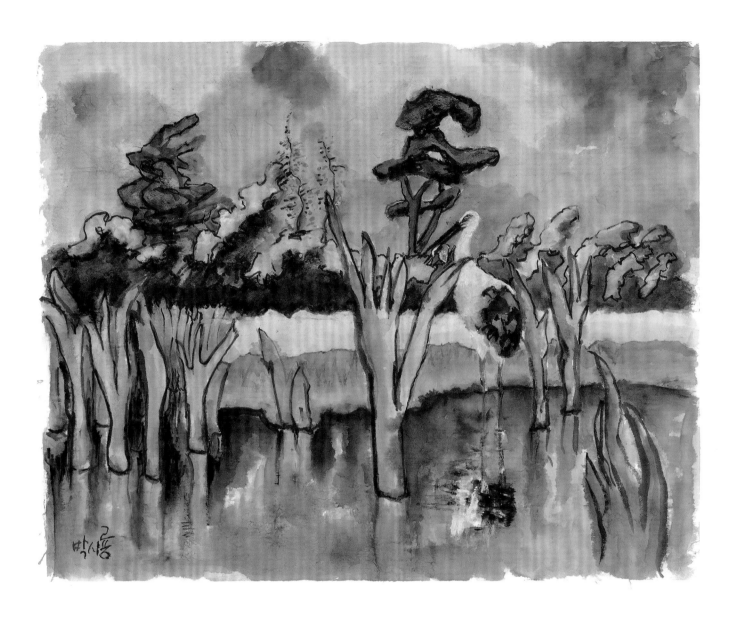

논 2019, 한지 수채화 37×48cm **|** 옛날에는 물고기들이 하천을 따라 농수로와 논으로 이동하여 산란하며 살았다. 한국 황새들은 주로 논에서 이 물고기들을 잡아먹으며 살았다.

Reisfeld 2019 Hanji-Aquarell, 37×48cm **|** Sowohl in der Vergangenheit als auch heute leben Fische in den Flüssen und Reisfedern. Orientalische Störch lebten hauptsächlich auf den Reisfeldern und suchten nach Fischen.

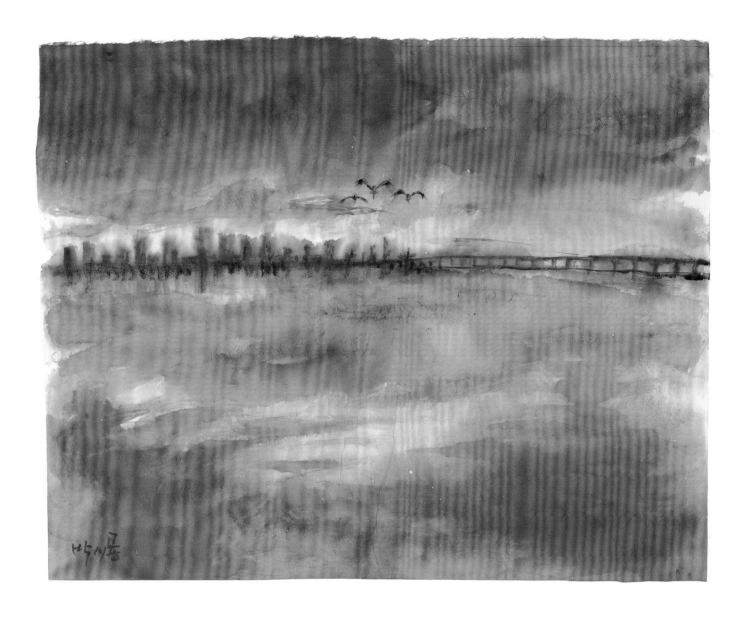

한강 위로 2019, 한지 수채화, 37×48cm | 방사한 황새들이 지난날의 번식지 북녘 땅까지 갔다가 다시 한강을 건너 되돌아왔지만, 몇몇 황새들은 돌아오지 않았다. 황새에 인공위성 추적 장치를 달아 이동경로를 확인한 결과를 바탕으로 그렸다.

Über den Hangang 2019 Hanji-Aquarell, 37×48cm | Die wiedereingeführten Störche sind in die Brutgebiete nach Norden gekehrt. Danach sind sie hierher über den Hangang zurückgekehrt, jedoch sind einge nicht wieder erschienen. Die Störche sind mit einem Satellitensystem ausgestattet, damit ihre Spuren örtlich festgestellt werden zu können. Hier sind ihre Spuren mit ihren Flugrouten verbildlicht.

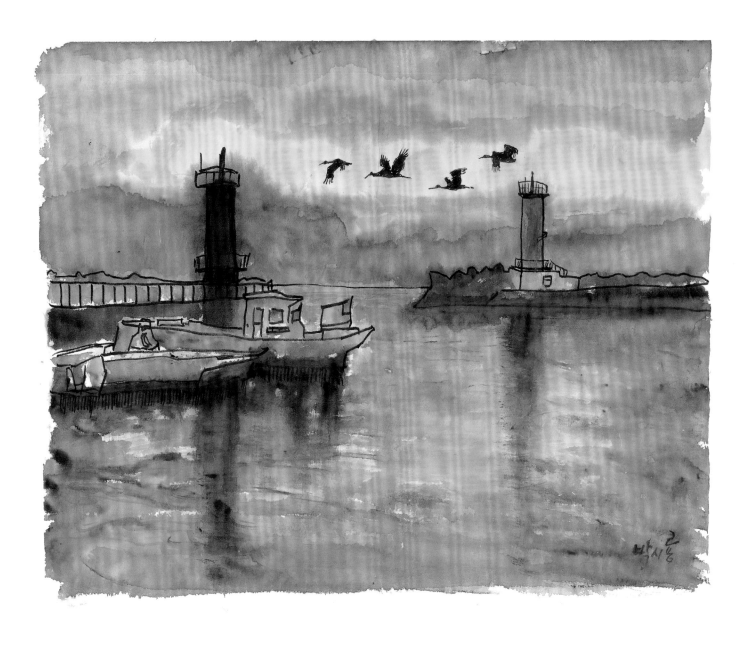

포구의 황혼 2019, 한지 수채화 37×48cm | 부산 장림포구에서 저녁 무렵 황새 가족이 황혼에 물든 하늘을 멋지게 수놓고 있다.

Abenddämmerung im Jangrim-Hafen in Busan 2019 Hanji-Aquarell, 37×48cm | Eine Storchenfamilie fliegt in den Himmel hoch und bildet ein märchenhaftes Bild, mit Abenddämmerung im Hintegrund.

거꾸로 보는 한국 황새의 진화

황새는 언제부터 한반도에 살기 시작했을까? 그리고 어떻게 이 땅에 텃새로 정착했을까? 자연과학자라면 당연히 궁금해하는 부분이지만 이 사실을 알아낼 자료는 거의 없다. 다만 현재 방사된 황새들로 유추할 수 있을 뿐이다. 내가 황새(번식지) 복원연구를 하는 이유도 여기에 있다.

19세기 초 한반도 황새들이 주민들과 함께 살았었다는 사실 외에는 알 수가 없다. 자, 시대를 한번 거슬러 올라가 보자! 처음부터 황새가 한반도 텃새로 번식하며 살았을까? 그렇지 않다. 수많은 겨울 철새들처럼 황새는 시베리아에서 내려왔을 것으로 생각된다. 그때가 언제인지 알 수는 없지만, 한민족이 한반도에 자리 잡고 살기 전부터였을 것이라고 짐작한다. 황새는 조류 가운데 원시조류에 속한다. 시조새 다음으로 지구상에 출현했다면 아무리 늦게 잡아도 5천만 년 전이었을 것이라 추정된다.

현재 한국 황새의 개체 수는 러시아 아무르 습지에 약 1000쌍의 번식 무리가 있다. 1800년도 이전에 이 무리는 지금보다 적어도 5~10배 많았을 것으로 과학자들은 추정하고 있다. 그때 우리나라에 50~100쌍이 살았을 것이라 추정해볼 수 있다.

지금도 이 1000쌍의 무리는 대부분 중국의 남부지역인 양쯔강 유역까지 내려와 겨울을 보낸 다음 다시 아무르 번식지로 이동한다. 그중 약 1퍼센트가 한국과 일본 지역으로 날아오고 있다. 황새 복원연구를 하면서 확인한 사실이지만 1퍼센트의 개체 대부분은 그해에 태어난 새끼들이다. 말하자면, 황새는 3년 정도가 지나야 성조가 되어 번식에 참여할 수 있고, 유조 시기에는 무리에서 이탈해 장거리를 이동하는 습성이 있다.

어림잡아 지금으로부터 1만 년 전 겨울, 러시아 아무르 번식 무리 중 일부가 한반도까지 내려왔다가 북으로 올라가지 않고 머물기 시작한 것이 한반도 텃새 황새의 시조였다. 새로운 번식지로

한반도를 찾은 무리의 수는 그리 많지 않았다. 이 대형 조류에게는 새끼를 먹여 살릴 수 있는 먹이가 풍부한 습지가 필요했다. 한반도 땅의 논습지가 이들의 먹이 사냥터였다. 그러나 한반도 먹이터는 이 무리의 수를 늘려가기에는 한계가 있었다.

최근 밝혀진 내용에 따르면, 황새 한 쌍이 번식하려면 적어도 여의도 면적 4분의 3 넓이의 서식지가 필요하다(약 6.5 제곱킬로미터). 넉넉하게 잡아 여의도 면적(8.3제곱킬로미터)의 농경지에 한 쌍이 번식할 수 있으니, 지난날 우리나라에 100쌍이 넘지 않았으리라는 추정이 가능하다. 그럼 좋은 환경이라면 이 100쌍이 계속 유지될까? 그렇지 않다. 100쌍이 한반도에 고립되어 살아간다면 이들은 먹이 서식지의 한계에 부딪쳐 새끼를 많이 낳아 기를 수 없고, 결국 개체들 사이에 근친이 생겨 궁극적으로 이 번식 무리는 사라지고 만다.

과거 한반도 번식 쌍들은 근친을 막기 위해 아무르 지역에서 내려온 무리와 조우했다. 한반도에서 태어난 새끼들이 러시아에서 내려온 새끼들과 만난 것이 근친이 아닌 새로운 유전자 풀로 작용하여 한반도 무리가 지속되었다.

한국 황새들은 일본의 무리에도 영향을 미쳤을 것으로 보인다. 일본도 한반도 황새들처럼 작은 무리를 이루며 살았다. 한국의 유조들이 일본으로 건너가 대부분 되돌아왔지만 그중 일부는 일본에서 태어난 개체와 짝을 맺어 돌아오지 않고 살았을 가능성이 높다. 이를 진화학에서는 메타개체군Meta-population이라고 하는데, 이때 러시아 아무르 지역의 무리가 원개체군Source population에 해당된다.

한국에서 황새(번식지) 복원은 지리와 생물을 통합해서 다루어야 할 '진화과학'이다. 내가 과학이라고 하는 이유는 바로 "한반도 황새 개체군(무리)은 아무르 개체군과 유전적 교환이 이루어졌으며, 나아가 한반도 개체군이 일본 개체군에도 영향을 미쳤다"는 대가설을 설정할 수 있기 때문이다. 따라서 이 가설을 규명해 나가는 과정에는 수백 년의 시간을 꿰맞추는 통찰력을 갖춘 전문인력이 필요하다.

지난날 대륙과 대륙을 오가면서 바다를 건넜을 황새들을 떠올리며 원초적 대자연을 배경 삼아 한지라는 특별한 소재에 수채화를 그린다. 이 그림들이 우리 후손들이 내가 다 밝힐 수 없었던 의문의 고리를 풀어주는 매개가 되었으면 좋겠다. ●

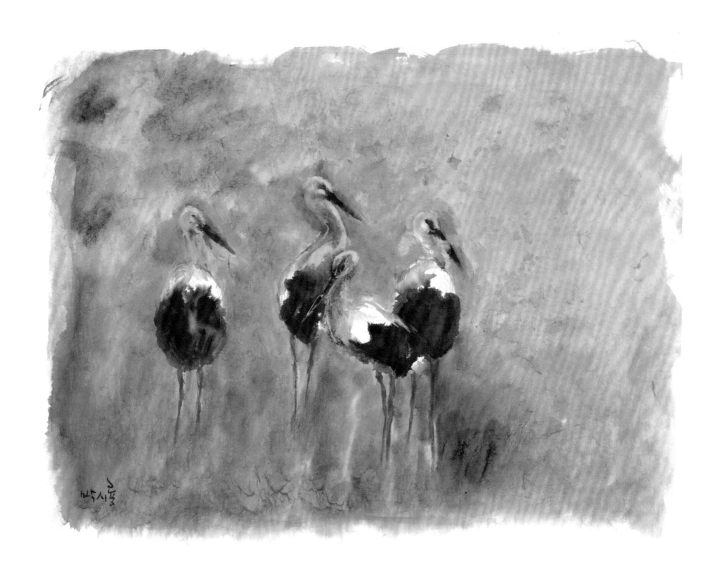

황새 무리 2019, 한지 수채화 37×48cm ┃ 태초에 한국 황새들은 러시아 아무르 지역에서 일부가 떨어져 나와 한 개체군을 형성하여 살아왔다.

Ein Band der Störche 2019 Hanji-Aquarell, 37×48cm ┃ Ursprünglich lebten koreanische Störche im Amur in Russland. Später liessen sie sich in der Koreanischen Habinsel nieder. Eine Abzweigung.

붉은 하늘 2018, 한지 수채화 33×47cm | 붉은 하늘을 배경으로 파도 위를 날아가는 황새의 모습을 표현했다. 황새들은 중국 북부와 러시아 아무르 습지에서 출발해 바다를 건너 한반도에서 한국의 텃새로 자리 잡고 살았다. 그런 자취를 겨울철이면 아직도 철새로 한반도를 찾았다가 다시 바다 건너 시베리아로 가는 여정에서 알 수 있다.

Rötlicher Himmel 2018 Hanji-Aquarell, 33×47cm | Ein Storch, rötlicher Himmel im Hintergrund, fliegt über die Wellen des Meereswassers. Störche kamen aus Nordchina und Amursumpf und lebten in der Halbinsel als einheimisch. Einige kommen heute noch als Zugvogel her und fliegen zurück.

험난한 파도 2017, 한지 수채화 46×61cm ㅣ 황새 한 마리가 험난한 파도를 건너는 고독한 여정을 그린 작품. 높은 파도 위로 긴 날개를 휘저으며 나는 광경을 황금색 그리고 핑크빛 붉은 하늘과 파도를 강렬한 붓 터치로 표현했다.

Stürmische Wellen 2017 Hanji-Aquarell, 46×61cm ㅣ Ein Storch unternimmt einen einsamen Flug übers Meer. Die Pinselführung zeigt, wie stark der Wille des Storches ist. Zu beobachten sind die Muskelanstrengungen des Storches, über Wellen und rötlichen Himmel im Hintergrund.

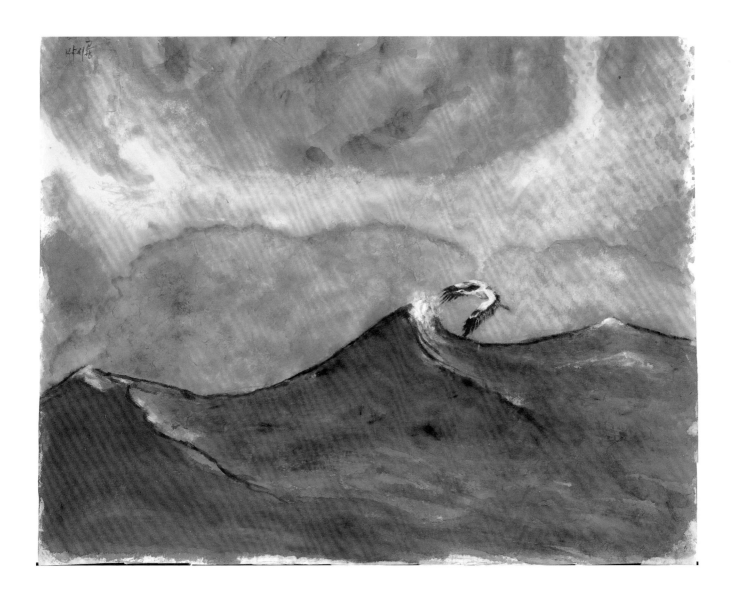

큰 파도 2017, 한지 수채화 46×61cm | 긴 여정은 황새에게는 결코 순탄하지 않다. 때로는 높은 파도와 싸움을 벌여야 한다. 바다 가운데 높은 파도를 진한 녹색 계열의 색으로 육지와 멀리 떨어진 망망대해를 표현했다.

Kampf mit den Wellen 2017 Hanji-Aquarell, 46×61cm | Die große Entfernung fällt dem Storch nicht leicht. Oft ist es ein Kampf ums Leben. Die dunkelgrünen Farben sind ein Sinnbild der hohen See.

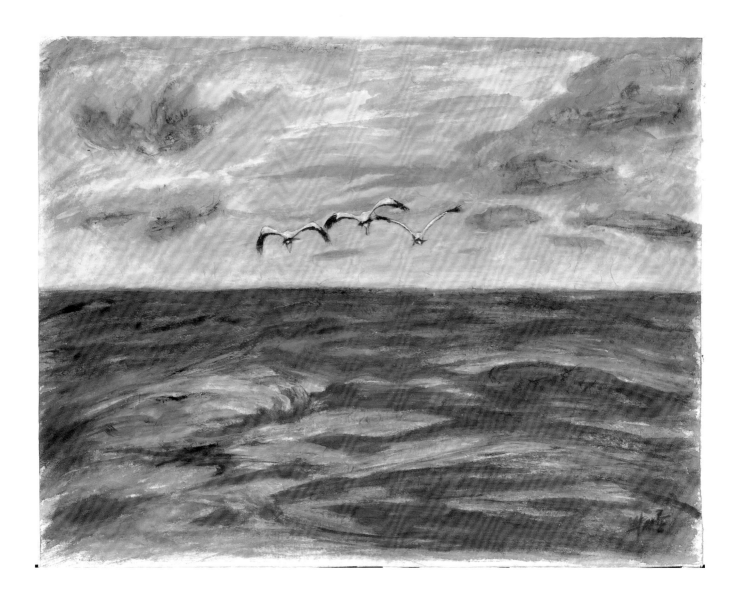

동쪽 하늘로 2018, 한지 수채화 46×61cm | 한반도 황새들은 번식이 끝나면 특히 어린 새끼들은 동해를 건너 일본 열도로 이동하기도 했다. 가을의 바다 위를 세 마리 황새들이 일본 땅을 향해 날아가는 모습을 표현했다.

Flug nach Osten 2018 Hanji-Aquarell, 46×61cm | Nach der Fortpflanzung fliegen die Störche oft in die japanischen Inseln. Hier ist ein Storch mit seinen drei Jüngling unterwegs nach Japan.

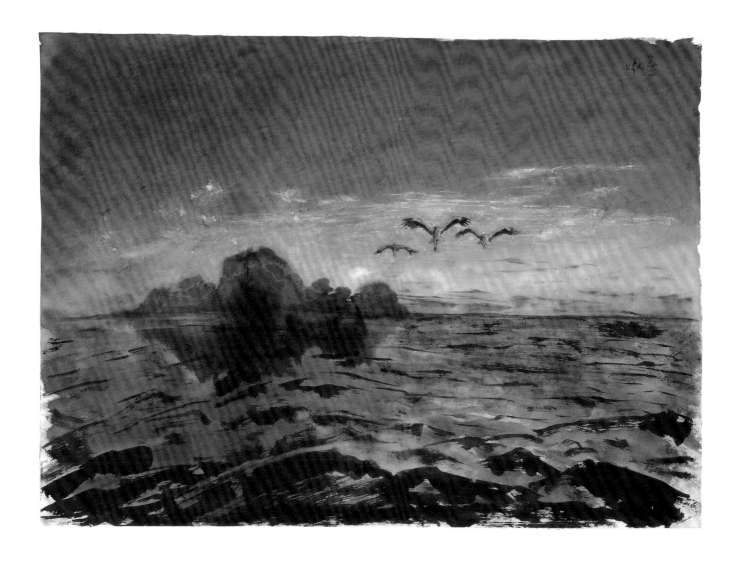

하늘 길 2018, 한지 수채화 46×61cm l 일본에 갔던 황새가 다시 독도 상공으로 돌아오는 모습을 재현했다. 과거 우리나라 황새들은 이 길을 따라 일본 열도로 향해 날아갔다가 다시 돌아오곤 했다. 가끔 일본에 남아 일본 황새와 짝을 이뤘던 황새들도 있었다.

Himmelroute 2018 Hanji-Aquarell, 46×61cm l Dokdo ist eine Zwischenstation. Einige fliegen direkt von Japan nach Korea zurück, andere kommen verspätet zurück, nachdem sie dort einen Partner fanden und sich niederließen.

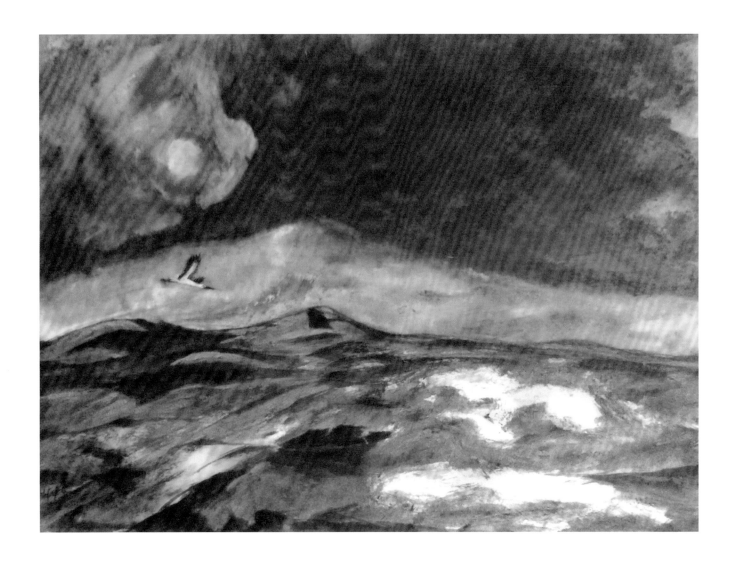

파도 위의 태양 2017, 한지 수채화 46×61cm | 한반도 텃새 황새는 대부분 혼자 대륙을 이동하며 살았다. 시베리아에서 한반도로 올 때 바다를 건넜고, 또 한반도에서 일본 열도를 갈 때도 바다를 건넜다. 망망대해를 홀로 이동하는 황새가 밤을 세워 이동한 후 동트는 아침을 맞는 순간을 밝은 파란색의 바다와 그 위에 반사된 아침 햇살로 표현했다.

Sonne über Meereswellen 2017 Hanji-Aquarell, 46×61cm | Störche fliegen allein übers Meer, mal von Sibirien aus in die koreanische Halbinsel, mal von Korea aus in die japanischen Inseln. Ein Storch fliegt über Nacht und begegnet dem morgendlichen Sonnenschein. Die dunkelblaue Meeresfarbe bildet einen Kontrast mit dem widerspiegelten Sonnenschein.

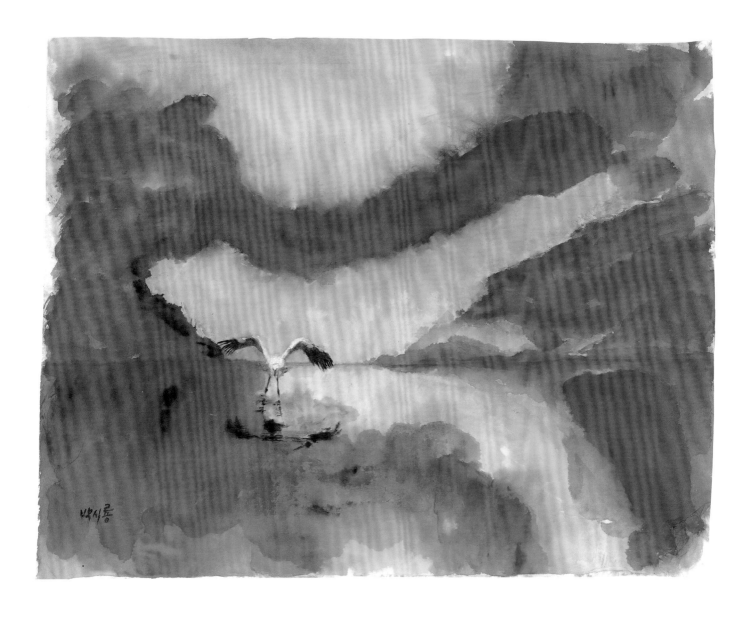

이륙 2017, 한지 수채화 46×61cm ┃ 동이 트는 어둠 속에서 노란빛이 넓은 습지 위로 반사되는 순간, 황새가 이륙하는 모습으로 하루가 시작된다. 황새의 다리가 길긴 해도 이륙하려면 습지의 물이 깊지 않아야 한다. 수심 30센티미터가 넘지 않아야 두 발을 땅에 딛고 잰걸음으로 달려서 서서히 이륙을 시도할 수 있다.

Take Off 2017 Hanji-Aquarell, 46×61cm ┃ Der neue Tag bricht an, wenn das Gelb sich im Wasser widerspiegelt und der Storch einen Take Off unternimmt. Das Wasser darf nicht tiefer als 30cm sein. Mit seinen langen Beinen läuft er schnell, und zwar lang genug. Dann versucht er mit dem Take Off.

활공 2017, 한지 수채화 46×61cm | 조류에서 황새처럼 날개가 큰 새는 에너지를 아끼기 위해 활공을 한다. 바다의 따뜻한 기류를 아이보리색 파도의 실루엣과 그 위로 따뜻한 오렌지색 계열로 표현하고 황새가 기류를 따라 활공하는 모습을 묘사했다.

Gleitflug 2017 Hanji-Aquarell, 46×61cm | Einige große Vogelarten wie Störche machen Gleitflug, um Energie zu sparen. Ein Storch gleitet über den Wellen, von orangenfarbigen Himmel und beigen Wellen umgeben.

산황이를 추모하며

2015년 9월 3일, 그토록 염원했던 한반도 황새의 야생복귀 행사가 열렸다. 한반도 자연에서 사라진 지 45년 만이었다. 2미터 길이의 날갯짓을 뽐내며 여덟 마리 황새들이 마침내 야생으로 돌아갔다. 그 가운데 그해 태어난 어린 개체 산황이(한국 고유번호 K0008)가 야생복귀 3개월 되던 11월 29일 일본 열도를 향한 긴 여정에 나섰다.

훗날 등에 달려 있던 GPS로 확인된 사실이지만, 산황이는 그날 일본이 아닌 중국 양쯔강 하구 겨울-철새 도래지로 향했다. 중국 대륙 200킬로미터를 앞두고 비구름을 만나자 일본 열도로 방향을 돌렸다. 산황이는 34시간 동안 1,077킬로미터를 쉬지 않고 남중국해를 횡단하여 일본 오키노에라부섬Okino-Erabu island에 도착했다.

일본 남단 오키노에라부섬에 도착한 지 하루 만에 전파 발신기음이 끊기고 말았다. 한 달이 지나서야 일본 〈요미우리 신문〉을 통해 일본 공항 활주로에서 항공기와 충돌한 산황이의 사체를 공항 직원이 소각했다는 소식을 접했다.

가고시마현 오키노에라부섬 공항 당국에 요청하여 산황이가 죽은 경위의 진술서를 확보하고, 가고시마현 검찰청에 불법소각에 대한 일본 문화재 현상 변경과 등에 붙은 발신기의 재물손괴죄를 물어 고발조치에 나섰다. 만 1년 만에 가고시마 검찰청에서 불기소처분 통지서를 보내왔다.

산황이의 사체를 소각하지 않았다면 산황이는 한반도 황새 복원사를 연구하는 중요한 단서를 제공할 수도 있었다. 산황이가 정상적인 상태였다면 그리 쉽게 비행기에 충돌하지 않았기 때문이다. 당시 산황이는 1,077킬로미터를 34시간 동안 아무것도 먹지 못하고 남중국해 바다를 건너 일본으로 날아갔다. 활주로에서 아무리 빨리 기체가 접근한다고 해도 부딪쳐 죽지 않는다. 버드스트라이크bird strike 전문가조차 산황이의 사인에 의심을 보내고 있는 이유다.

34시간 동안 아무것도 먹지 못하고 지친 황새가 활주로에서 어슬렁거리고 있다가 공항 직원이 이 새를 쫓으려고 첫 공포탄을 쐈을 것으로 보인다. 기력이 쇠잔하여 도망가지 않자 사살하고, 증거 인멸의 목적으로 소각을 감행했던 것은 아닐까? 아무튼 산황이의 사체 소각으로 그런 의문을 푸는 증거조차 사라지고, 또 원거리 이동에 관한 중요한 과학적 단서에도 큰 손실을 가져온 사건이었다. 사체라도 있었더라면 원거리 이동과 왜 산황이가 일본 남단의 섬까지 이동했는지에 대해 좀 더 정확한 과학적 정보를 알아낼 수 있었던 귀중한 자료가 이렇듯 허무하게 끝나고 말았다.

일본에서 죽은 산황이를 추모하며 그림을 그렸다. ●

한국 황새 불법소각 고발조치에 대해 일본의 불기소처분 통지서

한국 황새가 일본으로 건너가 죽은 사건이 일어났다. 나는 일본 문화재법 위반과 재물손괴죄를 물어 오키노에라부 공항 직원을 고발했다. 천연기념물 황새를 무단 소각하는 행위는 범죄 행위이다. 그에 대해 일본 가고시마 검찰청은 불기소처분 통지서를 보내와 황새를 불법소각한 사람의 죄를 묻지 않았다.

Mitteilung japanischer Behörde über die Unschuldigkeit in der Sache Illegale Verbrennung koreanischen Storches. Ein Storch ging nach Japan über und war tot aufgefunden. Wegen Verstoß des betreffenden Gesetzes stellte ich eine Anklage gegen die Angestellten im Okino-Erabu Flughafen, die den Storch verbrannten. Das japanische Gericht erklärte die Verbrennung unschuldig zurück.

먹구름 2016, 한지 수채화 46×61cm Ⅰ 산황(황새 K0008)이는 2015년 11월 29일 한국 남쪽 바다 신안 앞바다를 출발하여 중국 양쯔강 하구를 향하던 중 목적지인 중국 땅 200킬로미터를 앞두고 폭풍우가 몰아치는 비구름을 만났다. 산황이는 방향을 일본 남쪽으로 틀어서야 악천후에서 빠져나올 수 있었다.

Dunkle Wolken 2016 Hanji-Aquarell, 46×61cm Ⅰ Ein Storch namens Sanwhang(K0008) fliegt von der koreanischen Halbinsel in Richtung Südchina. Er flog von der Sinanküste ab und wollte in Richtung des Jangtse Flusses. Als er 200km von der Mündung entfernt flog, traf er stürmische Wolken und war gezwungen, die Flugrichtung zu ändern. Er flog weiter in Richtung Japan.

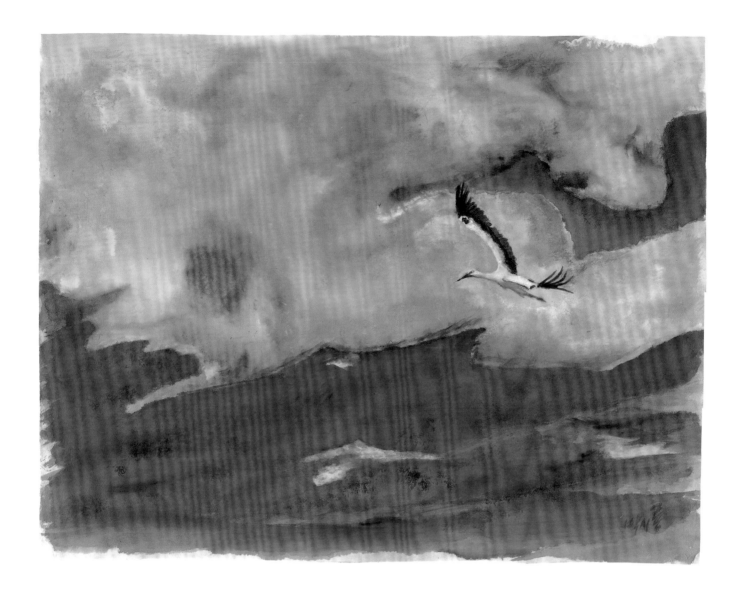

남중국해 횡단 2016, 한지 수채화 46×61cm ㅣ 악천후에서 빠져나온 산황이가 남중국해의 파도를 넘으며 비행하는 모습. 하루를 꼬박 바다 위에서 보낸 산황이가 푸른 파도 위에서 아침을 맞는다.

Überqueren über der Südchina-See 2016 Hanji-Aquarell, 46×61cm ㅣ Sanwhang K0008 weicht dem Sturm aus und fliegt weiter über dem Südchina-See. Er flog Tag und Nacht in der Luft und begegnet dem Morgen mit den blauen Wellen.

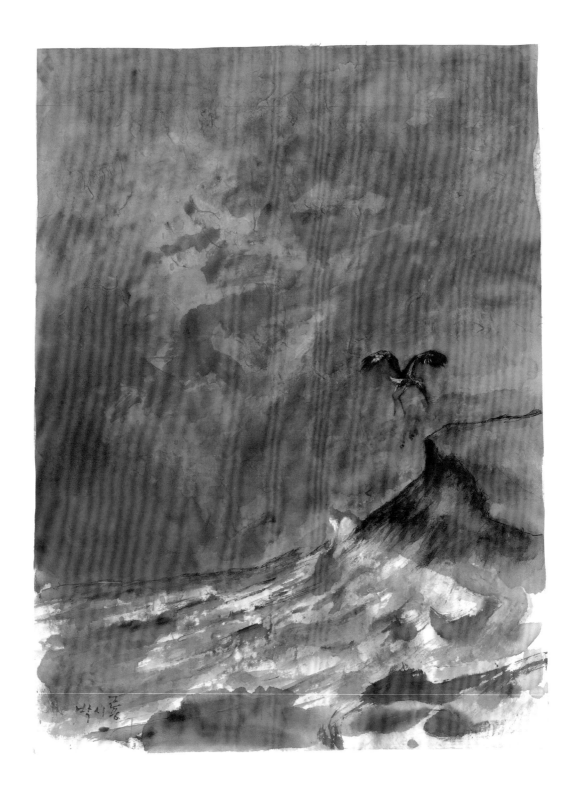

일본 오키노에라부섬 2016, 한지 수채화 63×43cm | 1,077킬로미터를 34시간 동안 한 번도 쉬지 않은 산황이는 일본 오키노에라부섬沖永良部島을 발견하고서야 처음으로 파도가 넘실대는 해안 바위에 착지를 시도했다.

Japanische Insel Okino-Erabu 2016 Hanji-Aquarell, 63×43cm | Sanwhang K0008 versucht auf den Felsen der Insel zu landen, nachdem er 34 Stunden pausenlos flog und 1,077km hinter sich hatte.

황새를 부탁해!

한국교원대 교수로 재직하던 1996년 러시아에서 황새를 국내로 처음 들여왔다. 그해 러시아산 유조 두 마리만으로 증식이 어렵다고 판단해 독일 하노버에서 북쪽으로 80킬로미터 떨어진 발스로데 세계조류공원Welt-Vogelpark Walsrode에서 성조 두 마리를 추가로 들여왔다.

이 성조 두 마리는 러시아 산이다. 당시 발스로데 세계조류공원은 국제적 멸종위기 종인 황새Oriental Stork를 이미 러시아에서 들여와 중국에 이어 세계에서 두 번째로 인공증식 기술을 보유하고 있었다. 발스로데 세계조류공원 측은 증식한 황새들을 더 이상 사육 상태로 독일에서 전시할 필요가 없다고 판단하여 이 황새들이 한반도 자연에 야생복귀하는 데에 협조하겠다는 뜻을 보내왔다.

그러나 안전한 원거리 수송이 난제였다. 이동 과정에서 황새들이 하루 이상을 굶고 비좁은 공간의 스트레스를 과연 견뎌낼 수 있겠느냐가 관건이

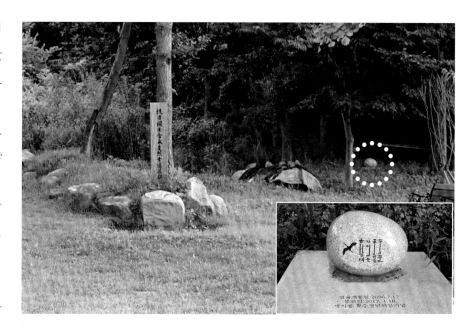

'황새가 있는 풍경을 꿈꾸다' 타임캡슐(매립 장소: 충남 예산군 대술면 궐곡리 황새 고향마을)

이 타임캡슐(사진 오른쪽 하단)은 독일 유학 시절에 그린 그림과 2016년 서울에서 수채화 개인전에 전시한 그림 100점을 스테인리스 재질의 캡슐에 넣어 봉인한 뒤 땅속에 묻었다. 텃새 황새 멸종 이후 러시아에서 처음 들여온 날을 기점으로 100년 후 2096년 7월 17일 개봉일을 돌판에 새겼다.

Time Capsule „Träume von Landschaften mit dem Storch"(Begrabungsort: Storchendorf in Kwolgok-Ri, Daesul-Myun, Yesan-Gun, Chungnam) Im Kapsel sind Bilder aus meiner Studienzeit in Deutschland, sowie 100 Bilder aus meiner ersten Aquarellenausstellung 2016 in Seoul. Sie sind im Stainless-Material verschlossen und begraben. Der Ausgrabungstag ist am 17. 7. 2096, der Tag der Wiedereinführung des Storches aus Russland.

었다. 러시아에서 들여온 유조들은 단 거리 이동이라 별로 큰 문제가 없었지

만, 독일 이동은 황새들의 생명을 담보로 한 모험이었다. 국적기인 대한항공 Korean Air은 이 난제를 성공적으로 수행했다. 게다가 한국의 자연으로 복귀시킨다는 취지를 이해하고 운송비용을 전액 면제해주었다.

20년이 흐른 2017년 2월, 나는 30년 교수 재직을 마감해야 했다. 나의 고별 강연 제목은 '황새를 부탁해!'였다. 내가 황새를 러시아에서 처음 들여와 한국교원대 안에서 증식을 시작했던 곳은 '청람황새공원'이 되었다. 그곳에 내가 그린 100점의 수채화 작품을 캡슐에 넣고 질소가스로 밀봉하여 땅속에 묻었다. 바로 100년 뒤에 개봉할 타임캡슐이었다.

그런데 이 타임캡슐을 다시 옮겨야 하는 상황에 직면했다. 한국교원대학교 KNUE 교수로 재직할 때 1996년 러시아와 독일에서 들여온 황새 네 마리를 시작으로 KNUE에는 현재 인공증식한 황새 82마리만 있을 뿐, KNUE는 연구를 지속할 교수를 더 이상 뽑지 않았다. 대학은 교수가 정년퇴임을 하면 특별한 사정이 없는 한 그 분야의 전공교수를 뽑는 것이 일반적이다. 그러나 KNUE는 내가 동물학 전공으로 30년을 재직

했음에도, 어떤 연유인지 그 분야의 전공교수를 뽑지 않았다. 오히려 다른 분야의 교수를 뽑았다는 사실은 이 연구를 더 이상 지속할 의사가 없음을 표명한 것이나 다름없었다. 이것이 내가 청람 황새공원에 매장한 타임캡슐을 황새의 옛 번식지인 충남 예산군 대술면 궐곡리로 옮겨야만 했던 이유였다.

1년 만에 이 타임캡슐은 충북 예산군 대술면 궐곡리 '황새의 옛 번식지'로 옮겼다. 대학에서 이 연구를 못한다면 이곳에서라도 연구재단(연구소)을 설립해 우리나라 황새 복원연구를 영속해야 하지 않겠는가!

KNUE 퇴임 1년 전부터 충청남도 예산군 대술면 궐곡리에 산업폐기물 매립장이 들어선다는 소문이 들렸다. 설마 했다. '아무리 우리 사회가 무지해도 황새의 옛 번식지에 산업폐기물을 묻겠느냐?' 하는 생각에서였다.

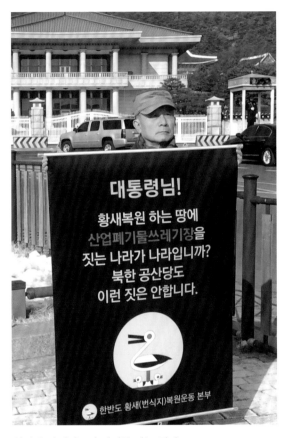

청와대 앞에서 1인 시위를 하는 필자
"대통령님, 황새 복원하는 땅(대술 황새 고향마을)에 산업폐기물 쓰레기장을 짓는 나라가 나라입니까?" 이 시위는 2018년 1월 20~30일까지 이루어졌다.
Demonstration des Verfassers vor dem Blauen Haus. „Herr Präsident, ein Abfalllager im Storchendorf? Ist das gerecht?" Die Demonstration fand vom 20.1. bis 30. 1. 2018. statt.

그러나 설마가 현실로 나타나기 시작한 것은 퇴임 직후부터였다. 대한민국 법원은 예산군과 주민을 상대로 한 법적 소송에서 폐기물 매립업자의 손을 들어주었다.

대술면 궐곡리! 과거 황새 번식지인 이 땅은 한반도 황새 복원의 마지막 보루였다. 복원이라는 용어를 처음 사용한 의미는 황새 복원의 목적이 옛(과거) 번식지 복원이었기 때문이었다. 그렇다면 우리나라에 과거 번식지가 이곳밖에 없었을까? 아니다. 충청북도 음성군과 진천군 그리고 경기도 여주와 이천이 있었다. 유감스럽게도 이곳들은 모두 급속한 산업화와 농경지 개발로 황새를 재도입reintroduction하기에는 서식지가 너무 많이 훼손되었다. 고속도로로 말미암아 서식지가 온통 단절되었고, 과거의 농경지는 축산단지와 비닐하우스로 뒤덮였다. 농경지 옆 야산들은 골프장으로 변했다. 남아 있는 농경지마저 청정 서식지로 되돌려놓기에는 너무 늦었다. 주변 시설들이 이미 농약 살포라는 오염 배출원으로 불가역적 상황으로 변한 것이 한반도 남한의 현실이다.

마지막 황새의 과거 번식지가 산업 폐기물 매립으로 사라진다면 평생을 일구어온 나의 황새 복원연구사업이 물거품이 될 상황이었다.

2018년 1월 팻말을 들고 청와대 앞에서 1인 시위에 나서기도 했다.

그해 10월, 한국생태학회The Ecological Society of Korea에서 나를 연사로 초청했다. 서울대학교 교육정보관에서 나는 '멸종위기 조류의 생태계 복원 및 한반도 황새 번식지 복원의 전망과 과제'라는 주제로 강연했다. 그 자리에서 한국 황새의 복원연구에 생태학을 전공하는 후학들이 나서줄 것을 호소했다. 그 강연의 끝머리에 "왜, 당신은 멸종위기 종을 복원하는가?"에 대한 대답으로 미국의 생물학 명강의로 유명한 스티프 판즈워스S. Farnsworth의 생태학 강의 한 구절을 소개했다.

"생태학에서 개체는 그리 중요하지 않다. 왜일까? 하나의 개체에 일어난 일이 그 종 전체에 영향을 미치는 일은 극히 드물기 때문이다. 예를 들어, 내가 내일 죽는다면 내 가족과 친구들이야 슬퍼하겠지만, 지금으로부터 200년 후의 인류에게는 거의 아무런 영향도 미치지 않을 것이다. 하지만 중요한 예외가 있다. 극소수밖에 남아 있지 않은 아주 희귀한 종의 경우에는 한 개체의 운명도 중요한 의미를 갖게 된다."

이 말을 한 나는 어느새 한반도 황새 복원이 신념이었고, 종교가 되었다. ●

대술 황새 고향마을

2004년 10월, 한반도에 황새(번식지) 복원을 하겠다고 결심했을 때 처음 찾은 곳이 바로 충청남도 예산군 대술면 궐곡리였다. 이예순 할머니(지금은 고인)는 당시 연세가 96세로 일제 강점기에 세운 '황새 번식지' 비석이 있는 곳으로 나를 안내했다. 일본군으로 강제 징용된 남편 김영도 씨가 황새를 돌봐주었다는 이야기와 함께 황새가 소나무 위에서 번식하며 살았던 모습들을 생생하게 들려주었다.

사실 나는 문화재청에서 예산군 내에 황새공원을 선정하려 할 때 대술 황새 고향마을을 염두에 두었다. 그러나 이예순 할머니의 집터 옛 황새 번식지 앞 약 1킬로미터 지점의 농경지 위로 송전선로가 지나가고 있었다. 이 송전선로의 전깃줄에 황새들이 다칠까 염려해 황새가 번식하지도 않은 예산군 광시면 대리로 황새공원을 정했다. 지금 생각해보니 그 결정이 오히려 잘된 일인 듯싶었다.

현재 광시면 대리에 있는 예산황새

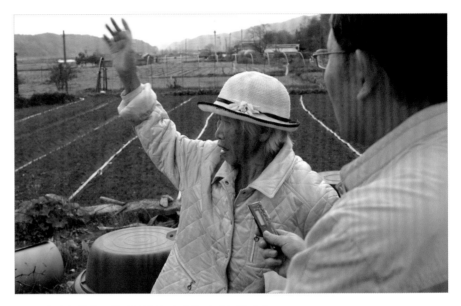

2004년 대술 황새 고향마을 방문 당시 故 이예순 할머니(당시 96세)

할머니는 이 마을에 시집왔을 때(1930년)부터 황새 한 쌍이 집 옆 소나무 위에서 번식하며 살았다며 옛 황새 쌍에 대해 이야기해주었다. 해마다 봄이면 황새가 알을 낳았는데, 누군가 알을 훔쳐가자 남편이 소나무 주변에 철조망을 치고 이 황새 부부를 지켰다고 했다. 남편 김영도 씨는 일제에 의해 태평양전쟁터로 강제 징용되었지만 해방이 되어도 돌아오지 못했다. 내가 만났을 때 할머니는 여전히 남편이 돌아오리라는 희망을 버리지 않았다.

2004 erzählte eine Augenzeugin von damals(Frau Lee jeshun, 96 Jahre alt). Als sie 1930 mit Heirat hierher kam, lebte ein Paar Storch auf dem Pinienbaum. Jedes Jahr legte es Eier. Ihr Mann stellte einen Zaun mit Stacheldraht, um die Eier zu schützen. Ihr Mann wurde zum Pazifischen Krieg als japanischer Soldat berufen. Als der Verfasser die Frau interviewte, gab sie die Hoffnung des Wiedersehens mit ihrem Mann noch nicht auf.

공원은 처음 내가 구상한 황새 복원연 구 목적과는 전혀 다른 방향으로 운영

2004년, 대술 황새 고향마을을 처음 방문했을 때 김중철 씨(왼쪽)
그는 아버지 김영도 씨에 이어 야생복귀한 황새들을 돌보고 있다.
Als der Verfasser 2004 zum ersten Mal das Dorf aufsuchte, traf ich Herrn Jungchul Kim.
Als Nachfolger von seinem Vater betreut er die wiedereingeführten Störche.

아 단계적 방사장과 인공둥지탑을 세웠다.

2018년 7월, 대술 황새 고향마을에서 단계적 방사장 개장식이 열렸다. 부모 황새와 이들에게서 태어난 새끼 다섯 마리가 자연으로 돌아갔다. 방사 직전까지 故 이예순 할머니의 아들 김중철(80세) 씨가 이 황새들을 돌봐주었다. 단계적 방사장 안에서 김중철 씨는 부모 황새들의 이름도 지어주었다. 수컷은 부친 김영도 씨의 '영' 자를 따서 '영황'이, 암컷은 모친 이예순 씨의 '순'을 따서 '순황'이라고 했다.

이 황새 부부에게서 태어난 다섯 마리 새끼들은 이곳 고향마을에서 남쪽으로 약 300킬로미터 떨어진 전라남도 진도읍 수유리라는 해안 마을에서 살고 있지만, 이 새끼들의 부모인 영황과 순황은 지금도 김중철 씨 집 옛 황새 번식지인 대술 황새 고향마을에 여전히 머물러 있다. 신기하게도 이 황새 부부는 멀리 떠나지 않고 지금도 끼니때가 되면 김중철 씨 집을 찾아오곤 한다. 낯선 사람들이 가까이 다가서려 하면 이 황새 부부는 멀리 도망가지만 유독 김중철 씨만은 따른다.

매일 이 황새 부부는 대술면 동네로

되고 있다. 문화재청에서 국비를 지원받아 지은 예산황새공원에 후학들이 계속 한반도 황새 복원연구를 하는 공간으로 연구시설을 지으려고 했지만, 원래 의도와는 달리 그 부지에 관람객을 유치하기 위한 애완 가금류 사육시설이 들어섰다. 황새를 관광 상품으로 전락시킨 지자체의 무지한 행정 탓이었다.

대술 황새 고향마을은 2010년 예산군을 황새마을로 선정하려는 기본계획을 세울 때부터 단계적으로 방사장 설계에 들어갔다. 2015년 9월 예산군 광시면 예산황새공원에서 황새 야생복귀가 시작되면서 가장 먼저 엘지 상록재단LG Evergreen Foundation에서 지원받

날아가 먹이를 찾는다. 그러나 먹이를 넉넉하게 먹을 수 없었는지 중철 씨가 먹이를 넣어준 논으로 다시 돌아온다. 그 논에도 먹이가 부족하다 싶으면 중철 씨 모습을 보고 중철 씨 곁으로 다가간다. 그도 그럴 것이 이 황새들은 자기를 돌봐준 사람을 알아보는 습성이 있다.

김중철 씨와 황새 부부 영황-순황과의 조우는 일반 사람들이 보기에 동물과 인간의 교감으로 받아들이겠지만, 나는 대술 황새 고향마을 농경지에 이 황새 부부를 위한 먹이가 충분하지 않다는 사실이 너무 서글프기만 하다. 지난날 황새들은 이곳에서 배불리 먹으며 살았는데, 너무 많이 변해버린 우리 자연의 풍경, 대술 황새 고향마을이 다시 황새가 있는 풍경으로 돌아오길 간절한 마음으로 염원해 본다.

2019년 1월 초, 예산 황새 고향마을에서 방사한 황새들의 근황을 살펴보기 위해 중철 씨 집을 찾았다. 평소 같으면 황새생태연구원(KNUE에 소재)에서 제공하는 방사 황새들의 위치추적 정보 사이트로 파악할 수 있었지만, 그날은 자료도 올라오지 않았다. 나중에 안 사실이지만 황새생태연구원의 담당자가 그만두었다는 소식을 전해 들었다. 내가 KNUE에서 정년퇴임한 뒤로 황새생태연구원의 연구원들이 하나 둘씩 떠나고 있어 매우 안타깝다.

더욱 안타까운 사실은 중철 씨가 돌보고 있는 황새 쌍의 둥지에서 불과 수십 미터 앞에 돼지 축사를 짓는다는 점이었다. 예산군은 예산황새공원 내 연구시설 부지에 애완 가금류 축사를 짓는 것도 모자라 황새 번식지에까지 돼지 축사를 짓게 허가해주었다. 예산군 행정에 정말 환멸을 느끼지 않을 수 없었다. 순간 허탈과 좌절 그리고 한숨이 나왔다.

"아~ 황새(서식지) 복원이 빼앗긴 나라를 되찾는 일보다 훨씬 더 어려운 일이구나!"

중철 씨의 황새들은 이제 더 이상 자연에서 먹이를 먹으며 살아가는 것을 기대할 수 없게 되었다. 옛 번식지인 대술 황새 고향마을의 황새들마저 사육 상태에서만 볼 수밖에 없는 처지에 놓이게 되어 참담한 심정이다.

그동안 내가 한반도에서 황새 서식지를 복원해왔던 일은 달걀로 바위치기나 다름없었다. 대통령께 탄원서도 냈고, 또 국무총리실과 청와대 신문고에도 이 사업을 국가가 맡아줄 것을 줄기차게 진정서를 올려봤지만 돌아온 답변은 모두 공허함뿐이었다. 결국 지자체마저 서식지 복원은 안중에 없었고, 황새를 관광 상품으로만 전락시키고 말았다. 이 달걀 속에서 생명이 아직 숨 쉬고 있다면 언젠가는 그 생명이 부활하여 날개를 활짝 펼치길 간절히 기도한다. ●

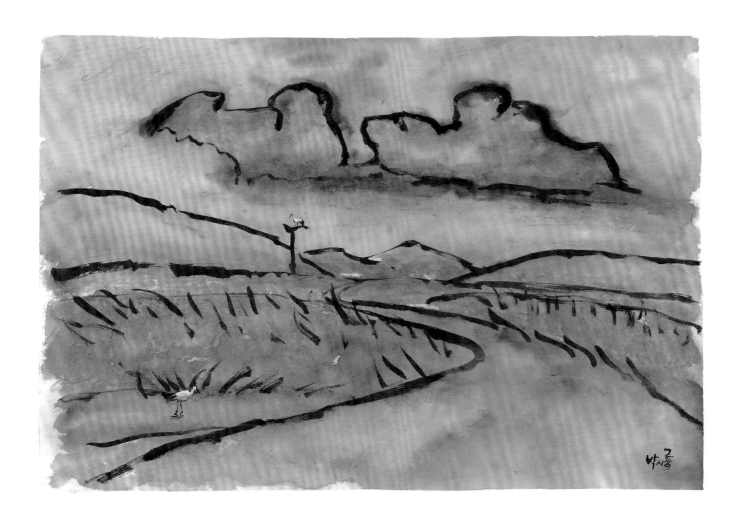

고새울 가는 길 2018, 한지 수채화 46×61cm | 고새울(황새 고향마을의 옛 이름)은 한국 황새가 과거에 서식지로 이용했던 곳이다. 이곳에 최근 산업폐기물을 매립한다고 하여 주민들이 폐기물 매립에 반대하고 나섰다.

Unterwegs nach Gosaeul 2018 Hanji-Aquarell, 46×61cm | Gosaeul ist eine Ortschaft, in der sich Störche als Wohnort aufenthielten. Neulich ist geplant, hier Abfälle zu begraben. Die Einheimischen sind gegen den Plan.

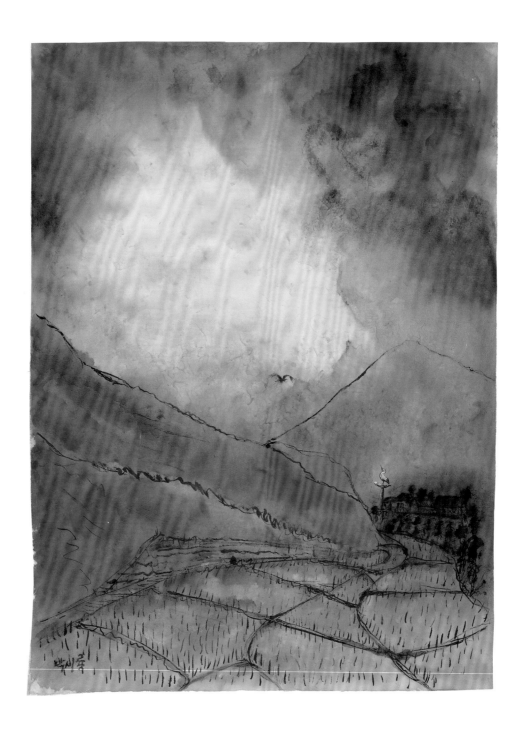

황새의 고향 2018, 한지 수채화 46×61cm ㅣ 과거 번식지인 충청남도 예산군 황새 고향마을. 저녁 무렵, 황새의 먹이터인 산이 병풍처럼 둘러쳐진 논의 풍경이다. 해방 전 황새가 번식하며 살았을 당시 산에는 호랑이도 살았다고 한다. 한반도에 황새와 호랑이가 함께 살았던 곳은 이곳이 유일하지 않았을까?

Heimat der Störche 2018 Hanji-Aquarell, 46×61cm ㅣ Hier sind Reisfelder, umgeben von niedlichen Bergen, zu sehen, die den Tieren Nahrungmittel anboten. Nach Aussagen von Dörfern sollen aber auch Tiger gelebt haben. Ein einziger Ort des Zusammenlebens zwischen Störchen und Tigern.

황새의 사랑 2018, 한지 수채화 48×37cm ㅣ 황새 고향마을의 '영황(수컷)'과 '순황(암컷)'은 자주 머리를 뒤로 젖혀 부리를 부딪치고 나서 머리를 다시 들어 올리면서 서로의 친밀함을 다진 다. 한국 황새의 목엔 깃털이 나 있지 않아 선홍색 피부가 노출되어 있어 머리를 뒤로 젖힐 때 붉은빛이 더욱 선명해진다.

Liebelei 2018 Hanji-Aquarell, 48×37cm ㅣ Yongwhang(männlich) und Sunwhang(weiblich) reiben sich mit Schnauzen und zeigen damit ihre enge Beziehung. Der Hals eines koreanischen Storches hat keine Feder, daher kommt die rote Farbe ihres Hals zum besseren Ausdruck.

푸른 하늘 2018, 한지 수채화 46×61cm | 대술 황새 고향마을은 우리나라 전형적인 농촌 마을로 황새 한 쌍과 김중철 씨의 옛 집을 한지 위에 풍경화로 표현했다.

Blauer Himmel 2018 Hanji-Aquarell, 46×61cm | Daesul Storchendorf ist ein typisches koreanisches Dorf. Zu sehen sind hier ein Paar Storch und der Bauernhof des Storch-Betreuers Jungchul Kims.

김중철 家의 황새 둥지 2018, 한지 수채화 48×63cm | 김중철 씨가 논에 미꾸라지와 붕어를 넣어 황새 부부의 먹이터를 조성해준 곳으로, 구름 사이로 햇살이 비친다.

Storchennest neben dem Bauernhof von Jungchul Kim 2018 Hanji-Aquarell, 48×63cm | Der Storchenbetreuer Jungchul Kim bietet dem Storch Fische an und machte das Dorf storchfreundlich. Sonnenstrahlen über den dunklen Wolken.

새벽 2019, 한지 수채화 38×48cm | 추운 겨울이지만 황새 부부는 황새 고향마을 대술면 궐
곡리에 남아 날아다닌다.

Morgendämmerung 2019 Hanji-Aquarell, 38×48cm | Trotz der Wintersaison bleiben
ein Paar Störche und fliegen hoch über dem Daesul-Storchendorf.

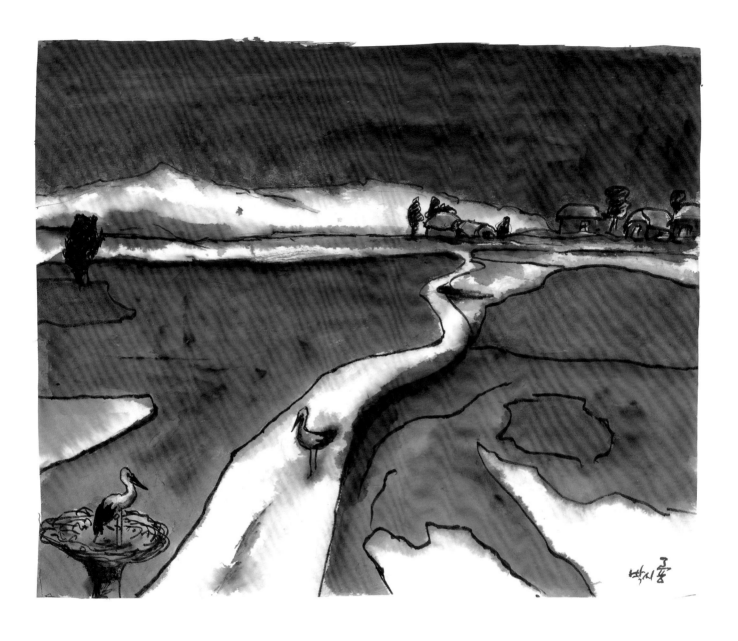

눈 덮인 시골길 2019, 한지 수채화 37×48cm ㅣ 인적이 끊긴 대술 황새 고향마을에 밤새 눈이 내렸지만, 황새 부부는 둥지와 시골 길 위에서 밤을 지새웠다.

Verschneite Landstraße 2019 Hanji-Aquarell, 37×48cm ㅣ Schnee fiel im Daesul-Storchendorf, aber das Storchenpaar verbrachte die Nacht auf dem Nest und den Landstraßen.

독일 황새마을 뤼슈테트

독일에는 황새들이 참 많다. 통일 전, 동독 쪽에 황새들이 더 많이 분포했다. 황새 번식 쌍 분포 지도를 보면 베를린을 중심으로 남쪽과 서쪽에 황새 쌍들이 주로 분포하고 있음을 알 수 있다. 지금은 약 6,000쌍이 살아가고 있다. 지난날 한반도에 번식 쌍이 약 100쌍으로 추산했던 수치와는 비교도 할 수 없다.

나의 독일 황새마을 첫 방문지는 2010년 6월 로브르크Loburg였다. 과거 동독 지역의 아주 한적한 농촌마을로 여의도 면적의 5배에 달하지만 인구는 고작 2천여 명이다. 로브르크 황새호프 Storchenhof in Loburg에서 미하엘 카츠 박사Dr. Michael Kaatz는 2대에 걸쳐 독일 황새를 연구하고 있다. 매년 이곳에서는 독일 전역에 번식하는 황새 쌍들의 자료를 수집하여 책자로 발간한다. 카츠 박사는 부친 크리스토퍼 카츠 박사Dr. Christopher Kaatz와 함께 이 마을에 번식하면서 사는 황새 보호 활동도 벌인다. 아버지 카츠 박사는 교수로 재직하다가 정년퇴직하고 황새들을 돌보고 있었다. 아들 카츠 박사는 박사논문으로 로브르크 황새에 위성 추적장치를

로브르크 황새호프 사무소 건물 2010, 한지 수채화 38×39cm ǀ 독일 자연보호연맹(NABU)의 지원을 받아 카츠 박사(Dr. M. Kaatz) 개인 집을 활용하여 독일 황새보호연구소로 운영하고 있다.

Storchenhof in Loburg 2010 Hanji-Aquarell, 38×39cm ǀ Dr. M. Kaaz hat in seinem Haus ein Institutsbüro zum Schutz der deutschen Störche. Das NABU unterstützt seine Arbeit.

달아 경비행기를 타고 아프리카로 가는 황새 여정을 추적한 것으로 유명하다.

나는 한국의 황새 서식지를 복원해야 하는 과학자로 독일 황새마을에서 가장 궁금한 점이 하나 있었다. "독일 농촌 마을의 생태계에서 어떻게 이 많

은 황새 쌍들을 부양하는가?"였다. 이를 알아보려면 장기적으로 체류하면서 독일의 생물다양성을 조사해야 하는데 그럴 만한 시간이 없었다. 그러나 짧은 여정이었지만 크리스토퍼 카츠 박사에게서 그 실마리를 찾을 수 있었다.

내가 방문했을 때 C. 카츠 박사는 어미에게서 버림받은 황새 새끼들을 돌보고 있었다. 그때 놀라운 광경이 펼쳐졌다. 카츠 박사가 흙속의 지렁이를 핀셋으로 집어 먹이를 먹이는 것이 아닌가. 그것도 흙 한 덩어리에 지렁이가 빽빽이 박혀 있었다. 카츠 박사는 그 흙덩어리를 인근 농경지에서 삽으로 퍼와 냉장고에 잠시 넣어두었다가 끼니때마다 꺼내 새끼들에게 지렁이를 먹인다고 했다. 매우 충격적인 장면이었다. 독일 황새마을의 생태계는 우리나라 자연에서는 감히 상상도 못 할 정도로 건강했다.

독일 농촌은 우리나라처럼 농약을 사용하지 않았고 또 그럴 필요도 없었다. 그에 비해 우리나라는 비좁은 농경지에 농업 생산성을 높이려고 일찌감치 인공비료와 농약 그리고 제초제를 뿌려댔다. 지금도 우리나라 논 90퍼센트 이상에서 농약과 제초제, 인공비료가 뿌려지고 있다. 독일 황새마을은 우리나라와 같은 논은 없어도 생태농업의 근간인 토양이 살아 있었다. 독일 황새마을의 농경지가 현재 6,000쌍이나

되는 황새들을 부양하고 있는 데서 그 사실을 확인할 수 있었다. 독일 황새들은 드넓은 농경지에서 곤충, 지렁이, 개구리, 뱀 그리고 들쥐들을 배불리 먹으며 살고 있다. 황새들이 행복하면 사람도 행복할 수 있다는 명언이 바로 독일 황새마을에서 비롯된 말임을 비로소 실감했다.

2018년 6월, 다시 남북 교류의 훈풍을 타고 독일에서 가장 아름답다는 뤼슈테트Rühstädt 황새마을을 찾았다. 이 마을을 관통하는 엘베강은 유네스코 생물권보전지역으로 지정된 곳이다. 인구는 고작 427명, 면적은 25제곱킬로미터, 독일의 전형적인 한적한 시골 마을이다. 올해, 이 마을에 황새 34쌍이 둥지를 틀었다.

지금 남한 땅에는 2015년부터 야생으로 복귀한 황새들이 충청남도 예산군에 5쌍이 번식하며 살고 있지만 아직 그 황새들은 사람들이 제공하는 먹이에 의존하고 있다. 내 목표는 남한과 북한을 합쳐 한반도에 최소 50쌍, 최대

뤼슈테트 황새마을의 생물권 보전행정처
이곳에는 NABU(독일자연보전연맹) 방문자센터와 황새 전시실이 있었다. 이 건물의 지붕 위에도 황새 한 쌍이 번식 중이다.
Biosphärenreservatsverwaltung im Storchendorf Rühstädt. Hier sind NABU-Besucherzentrum und Weissstorch-Ausstellung. Auf dem Dach brüht gerade ein Paar Storch.

100쌍의 황새들이 자연에서 스스로 먹이를 먹으며 살아가게 하는 것이다.

독일 황새는 사교적이라 한 마을에 여러 쌍이 함께 살아가지만, 한국 황새들은 성격이 좀 사납다. 따라서 한 마을에 2쌍 이상이 살기 어렵다. 외형으로 보면 독일 황새와 한국 황새는 전문가가 아니면 잘 구별하지 못한다. 독일 황새는 부리가 붉은색에 눈동자는 검은색이며, 한국 황새는 부리가 검은색에 눈동자는 노란색이다. 또 한국 황새는 몸길이가 독일 황새보다 20퍼센트 정도 더 크다(독일 황새 몸무게는 평균 4킬로그램, 한국 황새는 평균 5킬로그램). 한국 황

새는 눈 주위에 깃털이 나 있지 않고 붉은 살이 보이는 것이 독일 황새와 다르다. 색깔부터 한국 황새는 독일 황새보다 훨씬 더 위엄 있어 보인다.

과학자들의 연구에 따르면, 한국 황새는 둥지와 둥지 간의 거리가 평균 2.5킬로미터 정도 떨어진 곳에서 둥지를 튼다고 기록하고 있다. 그리고 독일 황새들처럼 집의 지붕 위에서 둥지를 틀지 않고, 약 15미터 높이의 수령 100년가량인 아름드리나무 꼭대기에 둥지를 튼다. 최근 한국에는 이렇게 오래된 나무들이 1950년 한국전쟁의 참화 속에 거의 사라져, 길이 15미터 지름 1.5미터의 철재 인공둥지탑을 설치해주고 있다.

한국 황새는 주로 논에서 물고기를 잡아먹으며 살아가는데, 최근엔 우리의 식생활에 서구의 빵 문화가 자리 잡으면서 쌀 소비량이 많이 줄었다. 결국 논이 자꾸 줄어들고 있어 한국 황새들에겐 매우 불행한 일이다.

내가 찾은 뤼슈테트 황새마을은 엘베강 습지를 끼고 있어 황새들의 서식지로 매우 적합한 곳이기도 하지만 생물다양성도 매우 높은 곳 중의 하나다. 내가 본 이 마을은 시간이 멈춘 듯, 지구상에 천국이 있다면 바로 이 마을이 아닐까 싶다. 이 마을은 통일 전 동독의 땅이었다. 문득 황새들의 과거 번식지인 북한의 황해남도가 떠올랐다. 이곳

독일 뤼슈테트 황새마을 2018, 한지 수채화 33×47cm | 지붕 위에 둥지 튼 뤼슈테트 황새마을을 먹물로 스케치한 후 수채 물감으로 채색했다.

Das deutsche Storchendorf Rühstädt 2018 Hanji-Aquarell, 33×47cm | Der Verfasser skizzierte die Szene zuerst mit der Tusche, und dann färbte er sie nachher.

에 엘베강이 있듯 북한 황해도 땅에는 예성강이 흐르고 있다.

북한 땅 과거 황새 번식지 복원은 내 꿈이다. 그 이유는 이미 충남 예산군에서 야생복귀한 2세들이 북녘 땅 자기 조상들이 살던 곳을 다시 찾는다는 것과 한반도에서 과거 번식지를 복원할 드넓은 논이 북한 황해도에 여전히 남아 있다는 사실 때문이다. 북한 황해도 황새들이 살았던 과거 번식지는 아직 가보지 못했지만, 한반도 황새 복원의 꿈을 북녘 땅에서 실현시키고 싶다.

독일의 황새마을 뤼슈테트가 북한 황새 복원의 본보기가 될 수 있을까? 과거 예성강 지류에서 한국 황새들이 번식하며 살았고, 겨울철이 되면 그 황새들은 남한 땅으로 내려왔다. 현재 방사한 새끼들이 그곳을 자주 찾는 이유도 그곳에 생물자원들이 많이 존재하기 때문은 아닐까? 다만 북한은 여전히 식량 사정이 좋지 않아 현재 그곳에 인공비료와 농약을 사용하고 있어 생물 풍부도가 예전만 못하다는 염려를 떨칠 수 없다. ●

북해와 인접한 황새마을 베르겐후센

독일 베르겐후센Bergenhusen의 황새를 연구하는 미하엘-오토 연구소Michael Otto Institut
볏짚으로 만든 지붕 위에서 황새 한 쌍이 번식하고 있다. 이 밀짚을 이어 지은 건물은 독일 프리
덴 지역의 전통 가옥으로 한국의 초가집에 해당되지만, 한국의 초가지붕은 해마다 새 지붕으로
바꿔 관리하지만, 독일 초가지붕은 한번 이으면 적어도 수명이 30년은 된다고 한다.
Das Michael Otto Institut in Bergenhusen. Auf der Strohhütte nistet ein Paar Storch.
Die Strohhütte ist typisch für die Friesische Gegend. Das Strohdach wird alle 30 Jahre
gewechselt, während es in Korea jedes Jahr erneuert.

나의 여정은 북해와 인접한 베르겐후
센Bergenhusen으로 이어졌다. 황새연구
소인 미하엘-오토 연구소Michael Otto
Institut의 외르그 헤이나Joerg Heyna 박
사는 이 마을에 17쌍이 번식 중인 황새
들에게 나를 안내했다.

뤼슈테트가 지난날 동독 지역이라
세련되지 않은 황새마을이라면 베르겐
후센은 잘 정돈된 서독의 전형적인 아
름다운 마을이었다. 이곳 황새연구소
(Michael-Otto Institut)에서 일하는 연구
원만 10여 명이란다. 뤼슈테트는 황새

보호센터가 주로 방문객을 위해서라면
이곳은 황새 연구와 방문객을 위해 정
보를 제공하는 시설로 1980년대 이후
부터 운영되어 왔다.

베를린에서 뤼슈테트와 베르겐후센
으로 이어지는 자연 풍광은 대부분 평
지였다. 그 평평한 땅에 밀, 옥수수, 감
자, 귀리와 같은 농작물이 심어져 있었
고, 특히 바람이 많이 불어 최근 원자력
에너지를 대체할 풍력발전이 이곳에
집중되어 있었다.

난 에밀 놀데가 북부 독일 자연을 배
경으로 수채화를 그렸다는 사실을 이
제야 알게 되었다. 그의 풍경화에 밀짚
으로 지은 가옥이 자주 등장한다. 평평
한 대자연의 들녘과 어우러진 독일의
초가지붕, 그리고 붉고 하얗게 칠해진
건물 벽은 그의 작품에서 쉽게 접하는
풍경이다. 나는 독일의 초가집이 아닌
한국의 초가집이 되어 황새가 사는 풍
경을 꿈꾼다.

베르겐후센에서 멀지 않은 곳의 덴
마크 국경으로 향했다. 바로 덴마크 황
새를 보기 위해서다. 미하일-오토 연
구소에서 근무하는 레이어 박사Dr. Jutta

덴마크 보더레브의 황새둥지

과거 덴마크 전 지역에 1만 쌍이 살았는데, 농경지 개간과 가축의 분뇨로 인해 현재 이곳을 포함해 덴마크 전 지역에 2쌍만이 남아 있다.

Ein Nest in Borderlev, Dänemark. Früher lebten in Dänemark zirka zehntausend Paare Störche. Wegen Bewirtschaflichung und Verdüngung sind sie fast ausgestorben. Jetzt haben nur zwei Paare überlebt.

Leyer는 1850년만 해도 덴마크에 황새가 1만 쌍 정도 살았다고 했다.

"40년 후 1927년에 500쌍으로 줄었고, 현재 덴마크에는 2쌍만 남아 있습니다."

그 이유를 레이어 박사는 이렇게 설명했다.

"황새가 사는 농경지의 개간과 개발 그리고 가축 축사가 들어오면서 이렇게 감소한 것으로 보입니다."

독일과 덴마크 국경지대에서 30킬로미터 남짓 거리의 보더레브Borderlev에서 마지막 남은 황새 한 쌍을 바라보면서 정말 독일과 덴마크의 자연이 많이 다르다는 것을 느꼈다. 독일 황새마을과는 전혀 달리 덴마크 보더레브에서는 코를 찌르는 듯한 축사의 악취가 진동했다. '빨리 이곳을 빠져나가야지!' 덴마크 황새마을에서는 그런 생각만 했다.

사실 난 지금까지 농약과 제초제만

뿌리지 않으면 논에 생물들이 살아나 황새들이 살 수 있을 것이라 생각했다. 하지만 덴마크의 황새 실태를 보면서 독일 황새마을과 불과 80여 킬로미터밖에 떨어져 있지 않은 이곳이 왜 황새들이 살 수 없는 땅으로 변했는지 묻지 않을 수 없었다.

독일은 동네마다 바이오가스 시설이 있어 가축 분뇨를 관리하는 모습을 쉽게 볼 수 있었다. 환경도 살리고 청정에너지를 생산하는 모습을 보면서 내 조국의 농촌을 떠올렸다. 지금 황새를 방사한 예산군과 충청남도에서도 축산 폐수를 그대로 방류하여 예당호가 오염된다면 내가 꿈꾸는 '황새가 있는 풍경'은 물거품으로 끝나는 것이 아닌가 하는 무거운 발걸음으로 귀국 길에 올랐다. ●

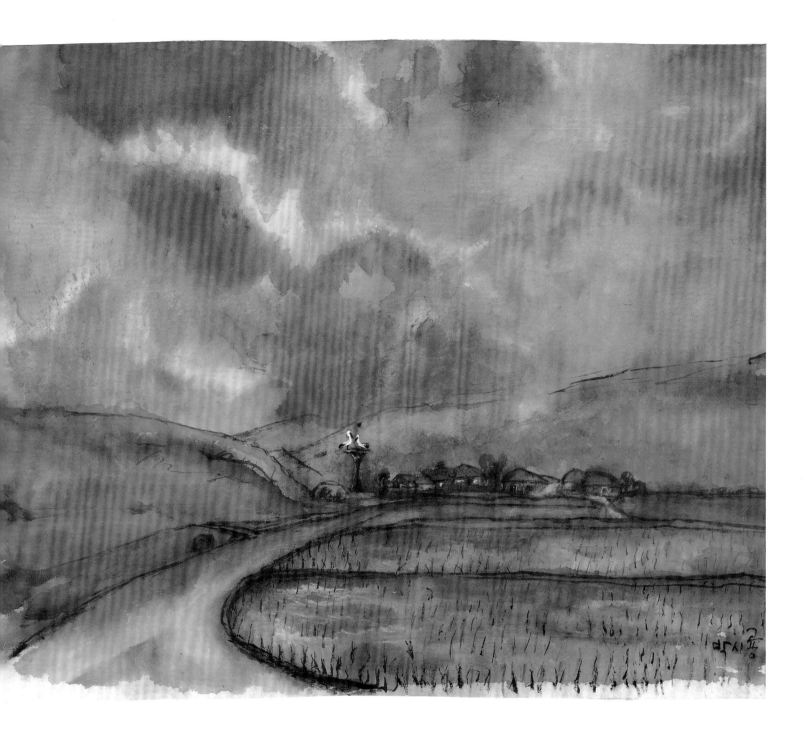

황새마을의 논 2018, 한지 수채화 46×61cm ┃ 붉은빛 하늘이 논물에 반사된 잔영을 배경으로 황새가 둥지를 튼 한국의 전형적인 농촌 풍경이다.

Reisfelder im Storchendorf 2018 Hanji-Aquarell, 46×61cm ┃ Eine Landschaft mit einer Storchensäule. Die starken Farben und die Widerspiegelung im Reisfelder. Typisch für ein koreanisches Dorf.

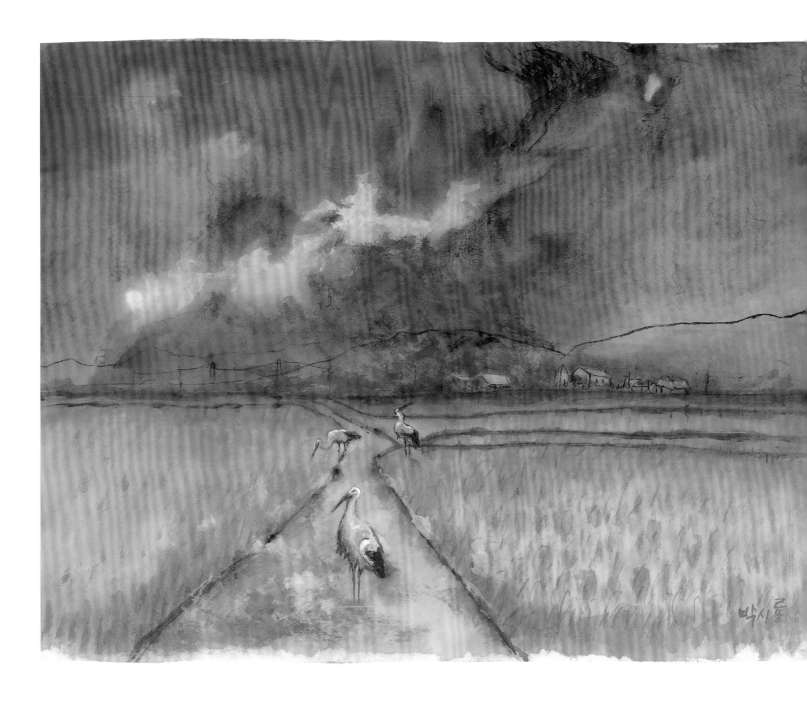

산보 2018, 한지 수채화 46×61cm ǀ 한국의 전형적인 농촌의 모습과 붉게 물든 하늘빛을 배경으로 논길에서 황새가 산보하는 모습을 그렸다.

Spaziergang 2018 Hanji-Aquarell, 46×61cm ǀ Störche machen in Reisfeldern einen Spaziergang. Ein Dorf mit rötlich gefärbtem Himmel im Hintergrund.

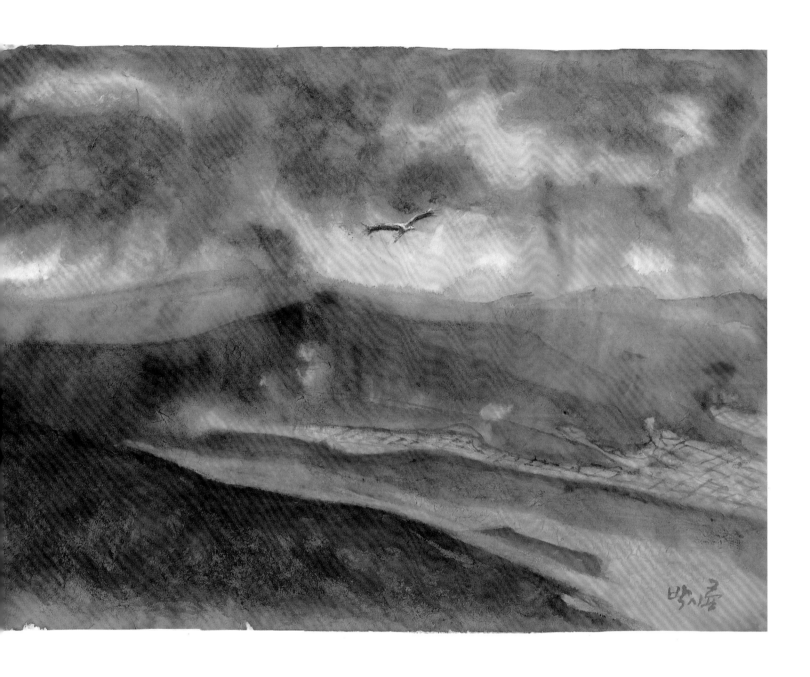

산 2018, 한지 수채화 35×49cm ┃ 한국의 황새 고향마을이 있는 충남 예산군 금오산에서 내려다본 산과 논의 풍경. 금오산에서 황새 고향 마을이 있는 대술면 궐곡리는 그리 멀지 않다. 그곳에서 아름다운 햇살을 배경 삼아 하늘 높이 날아오르는 황새를 종종 볼 수 있다.

Berge 2018 Hanji-Aquarell, 35×49cm ┃ Von Bergen aus gesehen. Geumosan ist ein Berg in Yesan-Gun und von oben sieht man das Storchendorf mit der Umgebung ganz nahe. Es ist ein alltägliches Bild, Störche mit herrlichen Sonnenstrahlen im Hintergrund zu sehen.

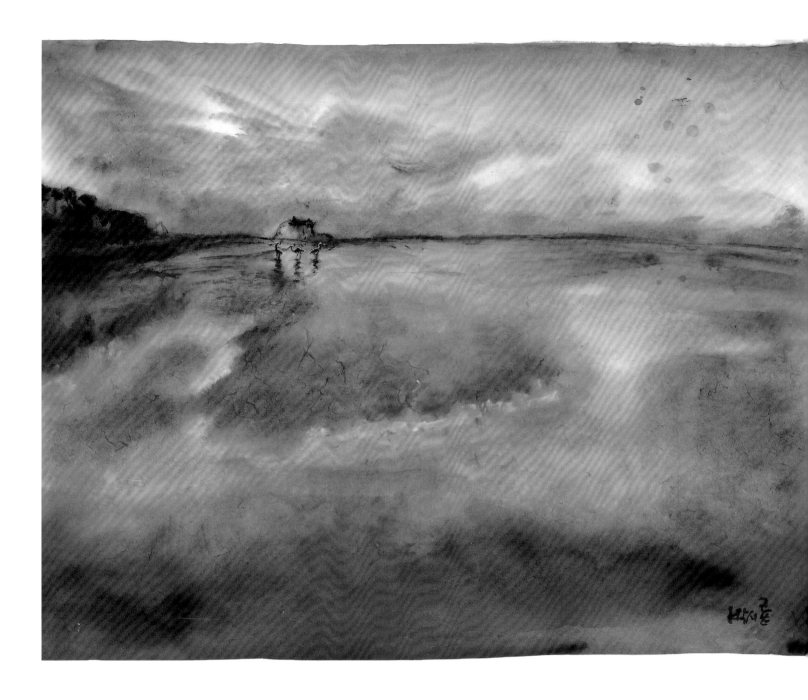

대청도 2018, 한지 수채화 46×61cm l 대청도는 백령도, 소청도, 연평도, 소연평도와 함께 서해 5도라 불린다. 이곳은 북한 황해도 옛 황새의 번식지와 가까워 황새들이 자주 들른다. 황혼 무렵 초록빛으로 수놓은 해안가에서 황새 가족이 한가로운 시간을 보내고 있다.

Daechongdo 2018 Hanji Aquarell, 46×61cm l Daechongdo, Baekryungdo, Sochongdo, Yonpyungdo und Soyonpyungdo gehören zu 5 Inseln in der Westsee. Die Inseln liegen nicht weit vom Festland und sind Orte, die Störche öfter aufsuchten. In der Abenddämmerung faulenzt eine Storchenfamilie in der grüngefärbten Küste.

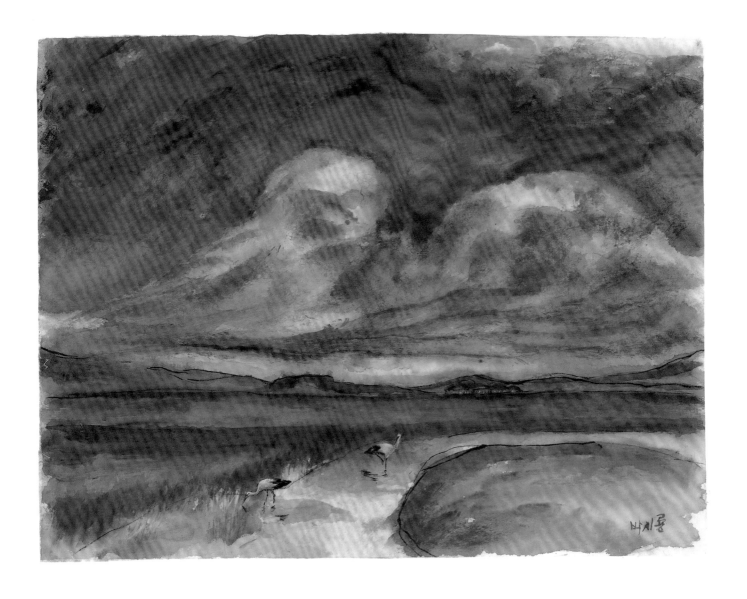

DMZ의 습지 2018, 한지 수채화 46×61cm I 드넓은 DMZ 습지에서 먹이사냥을 하는 황새들의 모습. 노란 햇살이 구름을 뚫고 습지 위로 내려오는 자연의 모습을 표현했다.

Sumpf im DMZ 2018 Hanji-Aquarell, 46×61cm I Störche suchen im großen Sumpf in DMZ nach Nahrungmitteln. Im Hintergrund ist das Gelbliche zu sehen, das durch Wolken herunter fährt.

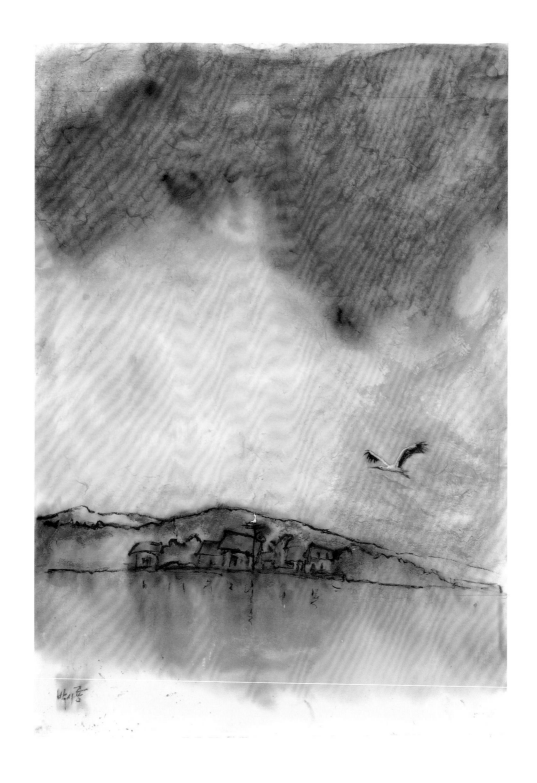

예당호수 1 2017, 한지 수채화 61×46cm | 황새가 야생복귀한 충남 예산군 예당호수는 황새의 먹이터다. 호수 주변으로 논습지가 발달하여 이곳에 살아가는 황새 한 마리가 노란색과 짙은 붉은색의 하늘을 배경으로 날아오르고 있다.

Yedang-See 1 2017 Hanji-Aquarell, 61×46cm | Am Rand des Yedangsees entstehen Sümpfe und bieten den wiedereingeführten Störchen Nahrungmitteln an. Ein Storch fliegt in den gelb und rötlich gefärbten Himmel hoch.

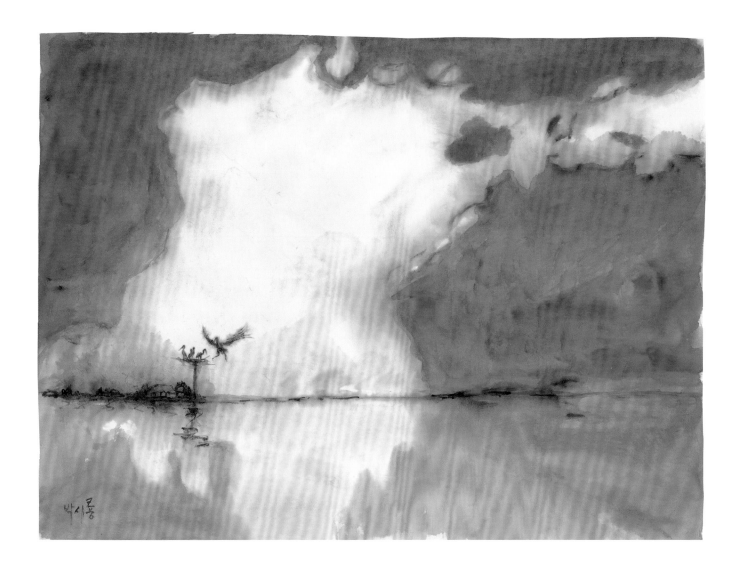

예당호수 2 2017, 한지 수채화 46×61cm **|** 현재 방사한 개체가 예당호수 주변 마을에서 번식 중인 모습이다. 금빛 노란색을 예당호수 표면에 반사시켜 둥지 위의 황새 가족을 실루엣으로 처리했다.

Yedang-See 2 2017 Hanji-Aquarell, 46×61cm **|** Einige Störche nisten am Yedangsee herum und kümmern sich um ihre Nachwüchse. Goldene Farbe mit ihrer Widerspiegelung im See bringt den Umriß der Storchenfamilie zum Nachdruck.

논두렁 2016, 수채화 46×61cm: 대술 타임캡슐 매장 I 벼가 무르익은 한국의 전형적인 논의 풍광을 황금빛 노란색으로 처리했다. 황새 한 마리가 논두렁에서 벌레를 잡으며 먹이사냥을 즐기고 있다.

Reisfelder 2016 Aquarell, 46×61cm: In Time Capsule Daesul aufbewahrt I Die Goldene Welle ist ein Sinnbild für die erntereifen Reisfelder. Ein Storch frisst gerade Würmer aus dem Boden.

논물 2017, 한지 수채화 46×61cm ┃ 황새가 사냥하는 모습이다. 수평선에 걸려 있는 주황색의 태양과 그 위로 높은 하늘을 배경으로 황새의 먹이터인 논물을 강조했다.

Wasser in Reisfelder 2017 Hanji-Aquarell, 46×61cm ┃ Die Sonne im Horizont und die bunten Wolken im Himmel bilden eine mysteriöse Kontrast. Störche im Reisfelderwasser sind noch deutlicher zu beobachten.

노란 하늘의 습지 2017, 한지 수채화 46×61cm **Ⅰ** 습지는 한국 황새가 주로 생활하는 서식 공간이다. 따뜻한 노란색 계열로 하늘과 물빛 반사를 강렬한 붓 터치로 묘사했다.

Sumpf mit gelblichem Himmel 2017 Hanji-Aquarell, 46×61cm **Ⅰ** Der Sumpf ist ein Ort, wo Störche in Korea nisten und leben. Das Gelbe symbolisiert sowohl den Himmel als auch das Wasser.

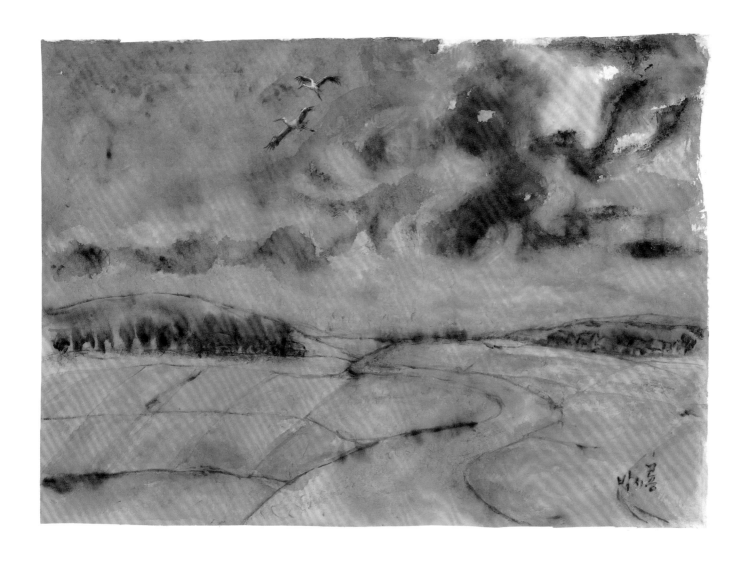

시골길 2018, 한지 수채화 35×49cm ┃ 전형적인 한국의 시골마을이다. 논과 논 사이의 길 위를 황새가 하늘 높이 현란한 모습으로 날아다닌다.

Landstraße 2018 Hanji-Aquarell, 35×49cm ┃ Typische Landschaften in einem koreanischen Bauerndorf. Störche fliegen über Reisfeldern und der Landstraße in den Himmel hoch.

나와 놀데
그리고 '황새가 있는 풍경'

독일 유학 시절,
에밀 놀데를 처음 만나다

자연과학자가 아니었으면 화가의 길을 걸었을까? 동물학자로 한반도에서 사라진 황새(서식지) 복원을 시작한 지 20여 년이 흘렀다. 1971년 남한 땅 충청북도 음성군 생극면 관성리에서 마지막 한 쌍이 발견되기 전까지 우리나라 황새에 관한 기록을 찾을 수가 없었다.

1892년 주한 영국대사관 직원으로 근무했던 캠펠Campell은 인천 제물포와 서울 지역의 조류 조사 결과를 영국의 조류학술지 〈IBIS〉 지에 게재했다. 캠펠의 "한반도에 황새는 그리 희귀한 새가 아니다"라는 짤막한 서술 외에 한반도에 황새가 번식하고 살았다는 19세기 전의 기록은 아예 없었다.

한반도 황새복원사업은 난항에 부딪쳤다. 복원사업을 시작하면서 주변에서 화가로 활동하는 교수들에게 과거 한국에 황새가 살았던 모습을 그려달라고 부탁했지만, 그들 대부분이 자신만의 소재로 그림을 그려왔기에 황새는 매우 낯설어했다. 어느 날, 우리나라에서 유명한 동양화가 한 분이 우리 옛 모습의 자연을 배경으로 황새를 그린 그림을 내게 보여주었다. 매일 황새만을 관찰해온 나는 그 그림 속의 황새에 만족할 수가 없었다.

그러던 중 독일 유학 시절에 에밀 놀데●의 수채화를 처음 접하고 가슴앓이를 했던 그 시절이 문득 떠올랐다. 1982년 독일 본 시내의 한 서점에서 우연히 발견한 놀데의 수채화집, 그리고 35년이 흐른 뒤 지난날 한반도에 황새가 살았던 원초적 풍경을 회화로 담아내고 싶은 강한 충동에 사로잡혔다.

1982년 10월, 독일 본Bonn 시내의 한 서점에서 에밀 놀데의 수채화 작품이 수록되어 있는 책 한 권이 나의 눈길을 끌었을 때, 나는 오랜 망설임 끝에 그 책을 샀다. 가난한 유학생으로 독일에서 책을 사기란 쉽지 않았다. 그 당시만 해도 독일은 다른 물가에 비해 책이 꽤 비싼 편이었다. 그 책을 살 때까지 오랫동안 망설였다. 그 이유는 거의 반값으로 살 수 있는 세일기간을 기다려야 했기 때문이었다.

전공도 아닌데 그 책을 밤새워 읽었다. 글이 많지 않아 글을 읽기보다는 그의 그림에 빠져들어 밤을 지새웠다는 표현이 더 정확했다. 그때 접한 놀데의 풍경화는 신선한 충격이었다. 놀데의 수채화는 내게 환상적인 영감을 불러일으켰다. 그의 작품에서 담백한 수채화의 기법을 만끽했고, 원초적 색감의 표현, 물감이 종이 위에서 부딪치는 놀데만의 과감한 붓 터

치에 매료되었다.

한국에서 보낸 학창 시절에 서양의 유명 화가들, 예를 들면 밀레, 레오나르도 다 빈치, 미켈란젤로, 고흐의 작품들은 접했지만, 놀데의 작품은 그 당시 본 시내의 서점에서 접한 것이 처음이었다.

거의 한 달 동안 매일 아침식사 후에 서점으로 달려갔다. 책이 비싸다 보니 서점 안에 서성이며 그의 책들을 보고 또 볼 수밖에 없었다. 어쩌면 그때 에밀 놀데가 살아 있었다면 자연과학도의 꿈을 접고 그를 찾아가 제자로 삼아달라고 간청하지 않았을까! 정말 몇 달을 독일 유학의 목적을 까맣게 잊은 채 에밀 놀데의 수채화에 빠져들어 '어떻게 하면 이런 표현을 나도 해낼 수 있을까' 생각하면서 가슴앓이를 했다.

참 많은 시간이 흘렀다. 그리고 에밀 놀데라는 화가도 내 기억 속에서 사라졌다. 바로 한국의 대학교수로 한반도에서 멸종된 황새를 복원하기 위해 러시아에서 어린 황새 두 마리를 들여와 국립대학교 캠퍼스 한켠에 사육장을 지어 인공증식하는 연구에 몰두하면서 거의 30년이란 세월이 흘렀다.

정년을 앞둔 2016년 3월, 그동안 가슴속에 깊이 묻어둔 에밀 놀데의 그림을 꺼내들었다. 그리고 나의 첫 작품으로 놀데가 유화로 그린 「적도의 태양Die Sonne des Äquators」(1914년)을 한지에 수채화로 다시 표현했다. 내가 이 작품을 택한 이유는 과거 한국 황새들이 중국과 일본의 대륙을 건너 바다의 거친 파도와 마주했던 장면들이 떠올랐기 때문이다.

한반도라는 지리적 환경이 옛날 한국에서 번식하며 살았던 황새들 가운데 한두 마리가 바다를 건너 대륙을 오갔다. 독일의 황새들과는 사뭇 다른 풍경이다. 놀데의 바다를 배경으로 한 풍경화가 한반도 황새들의 외로운 여정을 담아내는 데 과학자의 눈으로나 또 예술적 감각으로도 꽤 잘 어울릴 수 있다고 생각했다.

● 에밀 놀데(Emil Nolde, 1867~1956)는 독일을 대표하는 표현주의 화가다. 1867년 북독일 슐레스비히 지방의 작은 농촌 마을에서 농부의 아들로 태어나 독학으로 화가가 되었다. 그는 생애 동안 수채화만 수천여 편의 작품을 남겼으며, 그중 많은 작품을 한지의 독특한 번짐 효과를 이용해 그만의 신비한 색깔로 원초적 자연을 수채화로 표현했다.

놀데는 20세기 최고의 저명한 예술가 중 한 명이라 해도 과언이 아니다. 표현주의 화가 중에서도 놀데는 자신만의 채색 특성을 과감하게 표현했다. 강렬하고도 화려한 색감 표현의 기교는 그의 수채화에서 잘 드러나 있다.

많은 표현주의 작가들과 마찬가지로 놀데도 예술과 삶을 일치하려고 노력했다. 오늘날까지 그의 회화적 색채와 회화적 세계는 현대 예술가들에게 많은 영감을 주었다. 놀데는 표현적이고 화려한 색채의 수채화, 유화, 판화, 조각, 도자기 및 공예의 작품도 남겼다.

1913년 가을, 그의 나이 46세 되던 해 독일 베를린을 출발하여 한국 땅을 밟음으로써 서양 미술사에 등장하는 인물 가운데 최초의 근대 화가가 되었다. 당시에는 비행기가 없었으니 시베리아 횡단열차를 타고 몽골과 북한 땅을 지나 서울에 도착하여 한국인의 인물화 스케치를 남겼다. 놀데는 우리에게 잘 알려진 인상파 화가 고흐의 그림에도 관심이 높았다. 그러나 그는 인상주의를 거부하고 그만의 독특한 화풍을 일군, 지금도 많은 미술학도들의 귀감이 되고 있다. ●

대양의 저녁 2016, 한지 수채화 46×61cm | 우리나라 황새들은 혼자서 바다를 건너 살아
왔다. 바다를 배경으로 한 놀데의 유화작품 「적도의 태양」을 한지에 비행하는 황새의
실루엣을 그려넣어 수채화로 작업했다.

Abendszene auf dem Meer 2016 Hanji-Aquarell, 46×61cm | Störche flogen übers
Meer und nisteten in Korea. Das Bild mit der Storchensilhouette ist eine Varia-
tion von Ölgemälde <Die Sonne des Äquators> von Emil Nolde.

한국을 방문한 에밀 놀데

에밀 놀데가 아내 아다Ada와 함께 한국을 방문했던 시기는 1913년 일제 강점기였다. 서양화가로는 최초였다. 그의 자서전에 한국의 풍경을 이렇게 표현했다.

"우리에게 한국이라는 나라는 이제까지 정의하기 어려운, 먼 나라였다. 이제 우리는 북간도에서 반도 땅 안으로 들어섰다. 풍경이 바뀌었다. 수많은 풍경이 시야에 들어왔다. 가파른 산등성이 사이사이에 계단 모양의 논들이 힘겹게 들어서 있

한국의 논 2016, 수채화 92×122cm, 한국교원대KNUE 교육박물관 소장 ǀ 1913년 에밀 놀데가 한국을 방문했을 때 보았음 직한 한국의 자연 풍경이다. 계단식 논의 모습을 황새의 시선으로 바라보듯 묘사했다.

Reisfelder in Korea 2016 Aquarell, 92×122cm: Besitz des KNUE-Museums ǀ Das ist ein Bild, das Emil Nolde 1913 beim Koreabesuch gesehen hätte. Reisterrasse mit einer Storchenperspektive.

었다. 어느 곳에는 좀 많이, 어느 곳에는 좀 적게, 그렇게 빼곡히 들어서 있었다. 정성스럽게 심고 보살핀 벼들이 예쁘게 물 위로 솟아나 있었다."

이방인 예술가가 본 한국 자연의 풍광이었다.

당시에는 한반도에 황새가 드물지 않게 살았다. 물론 그의 짧은 한국 방문의 여정에서 특별히 마음먹지 않고는 황새와 마주치기란 쉽지 않았을 것이다. 만약 놀데가 황새를 봤다면, 한국의 자연을 배경 삼아 멋진 황새 그림을 그리지 않았을까!

나는 놀데가 한국을 방문하여 본 그 옛날 황새가 있던 한국의 자연 '논'을 수채화로 담았다. 그는 산과 들판, 물 그리고 하늘을 원초적 색조로 표현했다. 가끔은 마술적 신비함을 느낀다. 그 신비함 속에서 나는 황새의 영감을 놀데가 표현했던 풍광에 녹아내리길 갈망한다. ●

어린 시절, 어둠 속에서 빛을 보다

1

1952년 1월 추운 겨울에 태어난 나는, 위로 누님이 셋, 아래로 남동생 둘과 여동생이 하나로 3남 4녀 중 장남이다. 부모님은 전라북도 전주의 시내 중심가에서 찻집(그때는 다방이라고 했다)을 운영했다. 만 한 살이 되던 해 부모님은 대전으로 이사 오셨고, 대전역 앞에서 당시에 백화점, 그러니까 온갖 물건을 파는 꽤 큰 상점을 운영하셨다. 하지만 해마다 오르는 가게 세를

감당하지 못해 역전 통에서 차츰 밀려나 역에서 약 1킬로미터 떨어진 목척교 부근에서 군장품 가게를 차리셨다. 내가 초등학교에 입학할 무렵이었다.

어머니는 명찰에 수를 놓으시며 우리 가족을 먹여 살리셨다. 어머니는 단체로 명찰 제작 주문이 들어오면 주문 날짜에 맞추느라 밤잠을 못 주무시고 재봉틀 앞에 앉으셨다. 깜박 조는 사이 재봉틀 바늘이 손가락을 뚫어 피가 흘러도 손가락을 붕대로 감고서 그 일을 계속해야만 우리 식구들이 먹고살 수 있었다.

물론 아버지는 그 일감을 갖고 오기 위해 밖으로 뛰셨다. 군인들의 계급장도 만들어 파셨다. 조금 규모가 커지자 대전에 있는 공군 부대에 납품도 하셨다. 어려서부터 부모님이 장사하는 모습을 지켜보면서 장사란 참 힘든 직종임을 그 누구보다도 절감했다.

내가 이렇게 그림을 그리는 것은 아무래도 어머니의 유전자를 물려받은 모양이다. 지금은 컴퓨터로 천에 수를 놓지만, 옛날에는 수놓는 특수 재봉틀을 밟아가며 손으로 재듯 천에 글자를 새겨 넣었다.

처음 명찰 가게를 할 때 명찰 새기는 기술자를 고용했지만, 턱없이 요구하는 인건비를 감당할 수 없어 어머니가 직접 재봉틀에 앉으셔서 작업하기로 했다. 천에 이름을 새기는 어머니의 기술이 일취월장하면서 거의 장인의 경지에 오르실 정도였으니, 아마도 그 솜씨를 내가 물려받았나 보다.

천에 이름을 새기려면 천이 빳빳해야 했다. 그러려면 밀가루로 풀을 쑤고 한지에 풀을 발라 천에 붙이는 작업이 필수였다. 일감이 밀릴 적엔 온 식구가 달라붙어 그 일을 했다. 누나들은 시장에서 천을 사오고, 풀을 쑤어 한지를 붙이는 작업은 내 몫이었다. 지금 내가 한지에 수채화 작업을 하기 전 배접지에 능숙한 것은 모두 그때 익힌 솜씨이다.

어둠 속의 빛 2017, 한지 수채화 46×61cm ┃ 밤이라는 어둠을 색으로만 표현했다. 농가가 있고 그 옆에 황새 둥지가 있는 자연을 한지에 수채화로 그린다는 것은 새로운 느낌을 주기에 충분하다. 한지에 붓으로 색을 칠할 때는 그 색이 의도치 않은 색상과 자국을 남긴다.

Schattierungen in der Finsternis 2017 Hanji-Aquarell, 46×61cm ┃ Ein Bauernhof mit einer Nestsäule in der Finsternis. Das gibt feine Unterschiede. Aus dem Tuschenstrich ergibt sich manchmal andere Farben und Spuren.

한지 수채화는 한지에 배접지● 작업을 한다는 점에서 일반 수채화와 크게 다르다. 한국에는 배접지 기능공이 따로 있다. 그러나 나는 그림 그릴 때마다 배접지를 일일이 직접 한다. 배접지도 예술이라 생각한다. 배접지 후에 없어진 색을 다시 찾아야 하기 때문에 직접 배접지를 하고 나서 그림의 마무리 작업을 한다. ●

● 수채화로 사용하는 한지는 아주 얇다. 그 위에 수채화 작업을 하면 종이가 우글쭈글해져 그림을 그린 한지 뒷면에 풀을 바른 한지를 덧붙이는 작업을 배접지라고 한다.

2

부모님의 군장품 가게가 매일매일 잘되는 것은 아니었다. 한겨울, 가게에 난로를 피울 연탄이 떨어지면 외상으로 연탄가게로 달려가 새끼줄에 연탄을 끼워 두 손에 하나씩 들고 왔던 시절도 있었다. 그때 겨울은 참 길었고 몹시 추웠다.

학교 담 옆에 꿀꿀이죽을 파는 노점이 있었다. 양은그릇에 김이 모락모락 나는 죽을 먹는 아저씨들은 지게를 부리거나 리어카를 끄는 이들이었다. 짙은 녹갈색의 군복, 아니면 검은색으로 물들인 군복을 위에 걸친 남루한 차림의 아저씨들이 긴 나무의자에 앉아 맛있게 한 끼를 먹는 모습이 내 눈에는 신기했다.

초등학생인 나는 수업이 끝난 뒤 한 끼를 먹어볼 양으로 아저씨들과 함께 앉아 꿀꿀이죽을 먹었다. 값은 지금으로 치면 버스 비 정도도 안 되었으니까 가난한 사람들이 허기진 배를 채우기에는 그리 큰 부담이 없었다. 지금 생각해보면 그때 그 꿀꿀이죽의 맛은, 정말이지 형편없었다. 꿀꿀이죽이라는 이름은 돼지가 먹이를 먹을 때 '꿀꿀거린다'고 해서 붙인 이름, 쉽게 말하면 돼지 먹이로, 그 재료는 미군들이 버린 음식물 찌

꺼기였다. 그 속에는 대부분 버터 바른 빵 조각에 가끔은 고기도 있었지만, 휴지조각이나 담배 필터도 있었다.

이 꿀꿀이죽보다 조금 나은 음식은 강냉이죽이다. 도시락을 싸오지 않는 아이들을 위해 학교에서 강냉이죽을 배급했다. 모두 미국에서 보낸 구호물자였고, 이보다 인기가 있었던 것은 단연 우유가루였다. 당번은 숙직실로 가서 물이 끓는 주전자에 이 우유가루를 타서 반 친구들에게 한 컵씩 나눠주었다. 가끔 누나들이 이 우유가루를 집으로 싸가지고 와 양은 도시락에 물을 섞어 딱딱한 우유 덩어리로 만들어 쪽쪽 빨며 맛있게 먹었던 기억이 난다. 우유가루는 당시 한국 어린이들에게 유일한 영양 공급원이었다.

그래도 난 그 시절 미술시간이 많이 기다려졌다. 선생님은 도화지 준비를 못한 아이들에게 벌을 세웠던 탓에 난 도화지만은 꼭 챙겼다. 물감이나 크레용은 옆 친구를 잘 둔 덕분에 함께 썼지만, 선생님은 뭐라 하지 않으셨다.

어느 날, 유럽산 고급 수채화 전용지에 황새마을의 뜰 위로 솟구쳐 날아오르는 황새 모습을 그리다가 그 어린 시절의 미술시간이 떠올랐고, 나에겐 잊히지 않는 동화의 한 장면이다.

생각을 가다듬고, 이어서 한지로 된 방명록(한지 크기 25×32cm)에 황새의 행동과 풍경화를 먹물로 스케치하여 수채화 작업으로 마무리한다. ●

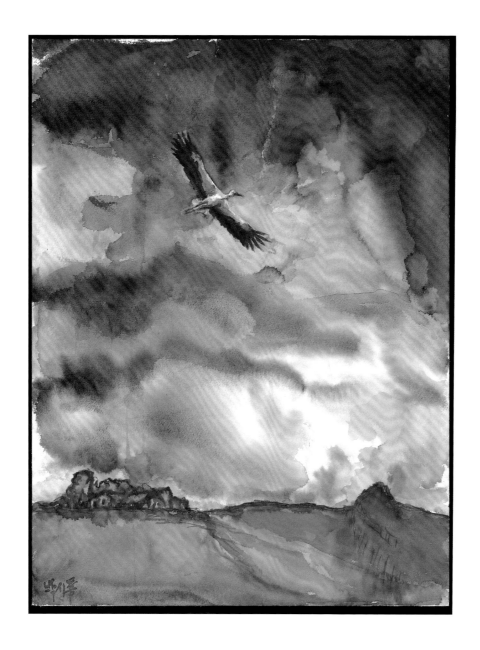

높이 날아라! 2016, 수채화 61×46cm l 황새 한 마리가 집과 언덕을 가로질러 햇살과 거대한 회색빛 구름을 향해 하늘 높이 날아오른다.

Hochfliegen 2016 Aquarell, 61×46cm l Ein Storch fliegt hoch in den Himmel, über Häusern und Hügeln. Sonnenstrahlen und graue Wolken sind mitten drin.

야생복귀 2015, 수채화 61×46cm | 한국에서 멸종 후 45년 만에 2015년 9월 황새의 야생복귀를 기념하여 방사한 황새 한 마리가 황새마을에서 원초적 색깔(과거 황새가 살았던 자연의 색깔)의 하늘로 날아오르는 모습을 담았다.

Wilde Rückkehr 2015 Aquarell, 61×46cm | 45 Jahre nach dem Aussterben der Störche wurden sie 2015 hierzulande wiedereingeführt. Im Storchendorf fliegt ein Storch in den bunten Himmel hoch und geht in die Natur zurück.

모성애 2016, 한지 수채화 25×25cm I 무더운 여름날 물을 부리로 떠와 새끼에게 물을 넣어 주는 어미의 지극한 사랑. 날씨가 더울 때는 어미는 새끼 등에 물을 부어주기도 한다.

Mütterliche Liebe 2016 Hanji-Aquarell, 25×25cm I Im Hochsommer bringt die Mutter den Kindern Wasser mit ihrer Schnauze und gießt es in den Kelch hinein.

자폐 2016 한지 수채화, 32×25cm ┃ 한국 황새의 얼굴과 눈매를 집중하고 황새 얼굴의 깃털
질감을 살려 한지로 표현했다.

Autistisch 2016 Hanji-Aquarell, 32×25cm ┃ Ein Bild mit einem Orientalische Storch,
auf Gesicht und Augen fokussiert. Feine Federung kommt zum Ausdruck.

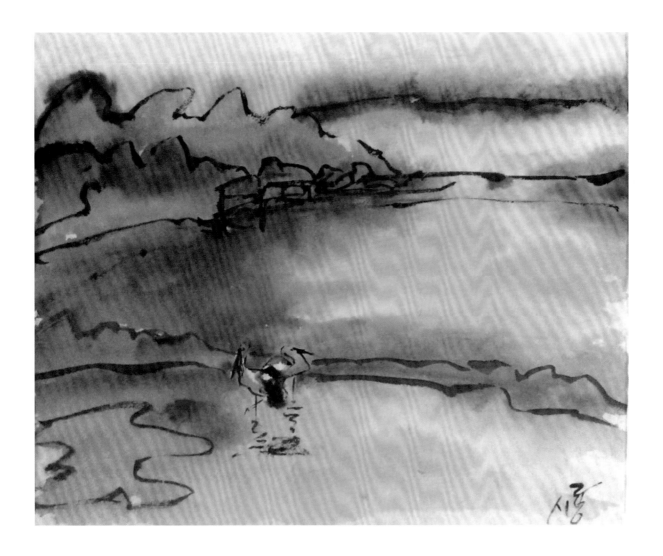

농가의 습지 2017, 한지 수채화 25×29cm ┃ 먹물로 먼저 스케치한 후 그 위에 빠르게 붓칠을 하는 방법으로 농가의 뒤편 숲, 그리고 황새의 먹이터인 논 습지를 가장 얇은 한지 위에다 엷게 채색하여 수채화의 담백함을 살렸다.

Sump auf dem Bauernhof 2017 Hanji-Aquarell, 25×29cm ┃ Die Szene mit Störchen im Sumpf wird mit Tusche skizziert und dann wird sie gleich gefärbt. Die Hanji-Aquarell wird besonders fein, wenn man sie auf dem dünnen Hanjipapier malt.

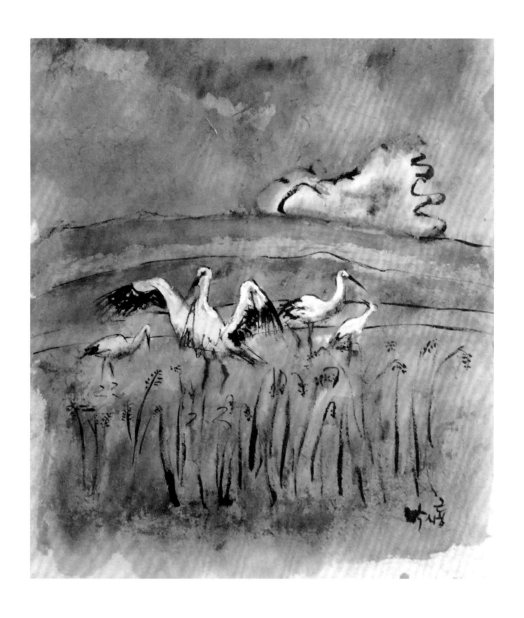

논에서 2017, 한지 수채화 29×25cm ❘ 논에서 먹이사냥을 즐기는 황새들, 벼에는 피해를 주지 않는다.

Auf dem Reisfeld 2017 Hanji-Aquarell, 29×25cm ❘ Auf dem Reisfeld suchen Störche nach den Nahrungsmittel. Sie errichten dem Reisfeld keinen Schaden.

3

동네에 극장이 있었다. 지금처럼 시네마 상영관이 아닌, 일류극장과 이류극장 그러니까 일류극장은 개봉영화를 하는 곳이고 이류극장은 동시상영이라고 해서 때 지난 영화 2편을 한꺼번에 싸게 볼 수 있는 영화관이었다.

학교가 파하고 나면 극장 옆 골목에서 영화 간판 그림을 그리는 아저씨가 영화배우를 그리는 모습을 옆에서 지켜보면서 시간을 보내곤 했다. 그 당시 한국의 유명 배우인 김승호, 김지미, 최무룡, 김진규, 최은희, 신영균 등등을 대형 간판에 그렸던 아저씨들도 등급이 있었다. 이류극장 간판 그림들은 실제 배우와 닮지 않은 그림이 대부분이었고, 일류극장으로 갈수록 간판 그림이 실제 영화배우와 흡사했다. 이류극장은 싼 노동력을 이용하려다 보니, 그림 잘 그리는 사람을 고용하기가 어려웠을 것이다.

그 시절 이발소에 걸려 있는 그림들은 모두 외국 작가들의 풍경화였다. 알프스의 정경이 사실적으로 묘사된 복사 그림들은 한두 번 보면 금방 지루해졌다. 특히 밀레의 「이삭 줍는 사람들」「저녁 종」은 단골 복사 그림이었다. 그래서 우리는 그 그림들을 이발소 그림이라고 불렀다.

어쩌면 난 그림을 감상할 줄 아는 능력은 타고 태어났던 것 같다. 그래서 뒤늦게 독일의 천재화가 에밀 놀데의 수채화에 매혹되어 있는지도 모른다.

4

1979년 독일 유학을 떠나기 전, 1년여 동안 가정 형편이 어려워 중학교에 다닐 수 없는 학교의 선생님으로 일했다. 충청남도 태안면 안면도 끝자락에 위치한 누동리 어느 마을이었다. 학교 이름은 누동학원으로, 박정희 대통령 시절에 프랑스의 신부님이 야산 정상에 3천 제곱미터 남짓한 땅을 깎아 야학 (비정규학교)을 세웠다.

인근에 정규 사립중학교가 한 곳 있었지만 학비가 없어 정규학교에 다닐 수 없는 아이들이 그 학원을 다녔다. 정식인가를 받은 학교가 아니라서 고등학교에 진학하려면 검정고시를 치러야 했다. 선생님들은 무보수로 일을 했다. 당시 시국 사범으로 수배령이 내려진 대학생들도 그곳에서 교사로 일했다. 학부형들이 보내온 쌀이나 곡물, 채소 등 농산물을 보내오면 선생님들은 그걸로 식사를 해결했다. 외부 후원금이 조금 있긴 했지만 학원 운영에는 별 도움이 되지 않았다.

운동장이라곤 손바닥만 하고 담도 없는 학교였다. 아이들이 축구라도 할라치면 이내 운동장 밖을 벗어나는 공을 찾아 동네 아래까지 달려가 다시 공을 주워와 차곤 했다. 이 운동장에는 축구 골대가 전부였다. 농구 골대를 하나 세우기 위해 선생님들이 십시일반으로 돈을 모아 누동학원에서 1킬로미터 떨어진 영목항으로 가 배를 타고 보령시 오창면 목재소에서 농구 골대용 목재를 구했다. 농구 골대의 링은 굵은 철사로 만들어 조잡했지만 아이들은 처음 해본 농구에 매우 즐거워했다. 주변의 나무를 가져다 손으로 만든 축구 골대 외에는 운동할 것이 없던 차에 농구를 할 수 있었으니, 아이들의 표정은 세상을 전부 얻은 모습이었다.

농사철이면 학원에 오지 않는 학생들이 많았다. 일손이 모자란 부모들의 농사를 도와야만 1년을 살 수 있기 때문이다. 그러나 교육 과정만큼은 아이들이 하고 싶은 프로그램으로 알차게 꾸며졌다. 야외학습 시간이 많았다. 1시간여 동안을 걸어서 장돌이라는 바닷가 백사장에서의 야외학습은, 자연이 가난한 학생들에게 주는 가장 소중한 선물이었다.

지금, 그 학생들은 어떻게 살고 있을까? 당시 참 가난했지만 자연을 벗삼아 꿈을 키웠던 그들을 회상하며 황새가 사는 안면도 시골 농가와 장돌 백사장을 배경으로 낙조 그림을 그렸다. ●

낙조 2017, 한지 수채화 46×61cm I 수평선 너머로 해가 지는 붉은 노을 아래 황새 한 쌍이 쉬고 있다.

Sonnenuntergang 2017 Hanji-Aquarell, 46×61cm I Ein Paar Störche verbringt friedlich ihren Nachmittag. Im Hntergrund Sonnenuntergang mit herrlichen Färbungen.

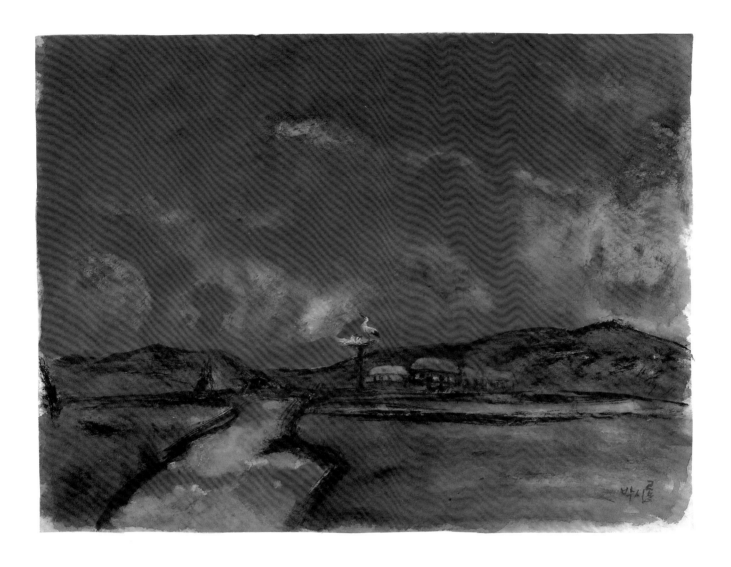

황새가 사는 농가 2018, 한지 수채화 46×61cm | 농가 위로 황새 둥지가 우뚝 솟아 있는 모습. 한국의 전형적인 황새마을로 농경지에 작은 농수로와 그 농수로에 연결하여 황새가 먹이터로 사용했던 개울을 그렸다.

Bauerndorf mit Störchen 2018 Hanji-Aquarell, 46×61cm | Eine Nestsäule ragt über Bauernhöfen hervor. Gemalt sind ein enger Wasserweg und daneben kleine Bächlein, wo Störche nach Nahrung suchen.

독일에서 보낸 유학 시절

학창 시절에는 독일어에 자신이 있다고 생각했다. 그래서 일찌감치 독일 유학의 꿈을 꾸었다. 독일은 학비가 없다는 것도 나에겐 큰 매력이었다. 1980년 10월 독일로 가는 비행기에 올랐다. 몇 개월 버틸 수 있을 정도의 돈만 쥐고 무작정 떠났다. 프랑크푸르트 공항에서 독일 비행기 루프트한자로 갈아타고 베를린으로 향했다. 기내 독일 승무원의 독일어를 한마디도 알아들을 수가 없어 참 당황했다.

"아~ 교실에서 배운 실력으로는 독일어 회화가 안 되겠구나!"

물론 베를린에서 곧바로 학업을 시작하는 것이 아닌 어학 코스를 이수한다는 조건으로 독일 대학 입학 허가증을 받았으니 그리 신경 쓰이지는 않았다.

베를린 테겔공항에 도착하자 비가 촉촉하게 내렸다. 태어나서 해외는 처음이었고, 비오는 독일의 음산한 풍경도 나에게는 매우 낯설었다.

한국에서 소개를 받은 한 유학생의 집에 잠시 짐을 풀고는 방을 구하러 베를린 시내를 헤매고 다녔다. 독일어를 못하니 한국 유학생이나 교민들의 도움을 받을 수밖에 없었다. 가까스로 베를린 외곽에 유학생이자 한 교민이 빌려놓은 대학 기숙사에 임시 거처를 마련했다. 그때 난 독일 대학의 정식 학생이 아니었던 탓에 내 이름으로 대학 기숙사를 빌릴 수 없었다.

독일은 비가 자주 오고 흐린 날노 많았다. 한국처럼 해가 쨍쨍 내리쬐는 날이 그리 많지 않았다. 햇빛이 비치는 날이면 웃통을 벗고 너도 나도 일광욕을 즐기는 모습을 보기란 그리 어렵지 않았다.

친절한 하이너

하이너Heiner Dörsam는 내가 베를린 기숙사로 거처를 옮겼을 때 최초로 만난 독일 친구다. 기숙사 근처의 작은 교회에서 만났다. 예배 시간에 바로 내 앞자리에 앉더니 뒤를 흘깃흘깃 보면서 못내 미안한 표정을 지었다. 키가 큰 하이너가 뒤에 앉은 날 보고, 자신이 자리를 잘못 잡은 것 같아 미안해했던 것이다. 예배가 끝나고 하이너가 내게 다가와 말을 건넸다. 내 독일어 실력은 그때만 해도 대화가 가능한 시기가 아니었다. 하이너는 서툰 나의 독일어를 이해하면서 나를 친절하게 대해주었다.

하이너는 집이 하이델베르크에 있고 자신도 베를린에 유학을 왔다고 했다. 나와 처음 만난 때는 베를린 자유대학 약학대학 마지막 학기를 남겨둔 무렵이었다. 그 후 난 하이너에게 특별 독일어 개인교습을 받았다. 하이너가 내 독일어 선생님으로 자청했다. 독일어 신문 기사를 읽어주면 난 그 내용을 독일어 작문으로 옮겨 적었다. 하이너는 내가 작성한 독일어 문장을 일일이 수정해가며 제대로 가르쳐주었다. 이후 학위논문을 쓸 실력이 될 때까지 하이너의 독일어 수업은 계속되었다.

하이너는 틈만 나면 나를 만나러 왔다. 자주 만나 이야기를 해야 독일어 실력이 늘 것이라는 배려에서였다. 자기 친구들과 만날 때도 나를 초대했다. 독일어로 여러 사람과 이야기할 기회를 만들어주려는 하이너의 남다른 배려였다.

지금 생각해보면 하이너는 하나님이 나에게 보낸 천사였다. 아마 하이너가 아니었으면 독일 유학을 포기하고 한국으로 돌아갔을 테고, 지금쯤 평범하게 살고 있었을지도 모른다. 당시 한국에서 온 유학생들이 모두 성공적으로 유학 생활을 한 것은 아니었으니까. 유학생 중 절반 이상이 학업을 중도에 포기하고 다른 일을 하거나 다시 한국으로 돌아갔다.

한국에서 독일로 올 때 가지고 온 생활비가 바닥이 나 어려움을 겪고 있을 때였다. 하이너는 그 사실을 알고 아무런 대가 없이 나에게 생활비를 건네주었다. 그렇게 거의 1년을 하이너와 베를린 기숙사에서 생활했다. 여전히 독일 대학에서 정식 입학 허가서를 받지 못한 상태였다. 박쥐 연구로 독일로 유학 왔다는 것을 안 하이너는 나를 위해 독일 대학 전국 투어 계획을 세웠다. 먼저, 독일 대학에서 박쥐를 연구하는 교수들의 인적사항을 조사하여, 그 교수들에게 일일이 편지를 쓰는 일을 도와주었다. 이어서 하이너는 방학기간을 이용하여 30~40년은 훌쩍 넘어 보이는 자신의 낡은 폭스바겐을 타고 베를린을 출발해 독일 남부 콘스탄츠 대학을 거쳐 하이너의 집이 있는 하이델베르크까지 독일의 자연과 마주하는 기회를 마련했다.

하이너의 친구가 사는 농촌 마을 집도 방문했다. 난 독일의 농촌 마을 풍경을 접하면서 우리나라 농촌과 너무도 다른 삶에 놀라웠다. 농촌의 풍경도 아름다웠지만, 도시에 못지않은 풍요한 삶, 한마디로 독일은 도시 못지않게 농촌도 잘살았다.

우리나라는 1988년에 열린 서울 올림픽 이후로 도시는 거의 선진국 수준에 이르렀다. 그러나 농촌은 아직도 열악하다.

지금 내가 벌이고 있는 황새 복원으로 한국의 농촌이 독일 농촌처럼 풍요로운 삶을 누렸으면 좋겠다. 우리나라에도 독일처럼 황새가 있는 농촌이었으면 얼마나 좋을까.

그 방법은 농경지에 농약을 뿌리지 않거나 아주 최소화하면 된다. 지금처럼 우리 농촌 주민들이 농경지에 농약을 뿌리면 황새가 살 수 없다. 또한 농약으로 오염된 농산물을 먹으면 삶의 질이 떨어져 건강한 삶을 누릴 수 없고, 사는 기간도 짧아질 수밖에 없다.

현재 우리는 그렇게 살 수 없다고 치자. 그러나 우리 자식들 그리고 손자, 손녀에게까지 이런 환경을 물려줄 수 없지 않은가! 우리 후손들에게만큼은 유럽 선진국 사람들처럼 아름다운 자연을 뛰어넘어 건강한 삶을 누리는 자연을 물려주고 싶다. 이것이 내가 꿈꾸는 진정한 '황새가 있는 풍경'이다.

대하소설 『토지』의 작가 故 박경리 선생이 작고하기 전 어느 시골 마을에서 농사지으며 살고 있을 때 언론과 인터뷰한 기사가 떠오른다.

"유기농법으로 농사를 지으면 땅이 해충에 대항할 힘이 생기고 작물도 대항할 수 있는 힘을 갖추게 되거든. 근데 유기농을 시작하려는데 뒷받침이 없으니 농민들이 엄두를 못 내고 있는 거예요. 내가 농사를 지으면서 정치하는 사람들에게 불쑥불쑥 화가 치미는 건 우리의 가장 근본인 땅을 살리려는 정치가가 한 명도 없다는 거예요. 옛날에도 없었고 지금도 없어……. 그러니 자연히 농민들은 죄의식이 없어지고 수확하기 위해 농약을 쓰는 일이 합리화돼 버리지. 죽은 땅도 땅이지만 정신이 죽은 게 제일 마음 아프지!" ●

하이델베르크에 가다

하이너의 부모님은 하이델베르크 근교의 평범한 가정집에 사셨다. 아버지는 젊은 시절 벤츠회사에서 근무하시다가 정년이 되어 퇴직하셨다. 형님 한 분은 고등학교 영어 선생님이셨다. 하이너 못지않게 어머니도 나에게 매우 친절하게 대해 주셨다. 정은 한국 사람과 비슷했다. 하이너의 어머니는 혼자 기차를 타고 베를린으로 돌아가는 나를 위해 간식거리와 차비를 챙겨주셨다.

하이너는 집 근처 할머니와 할아버지께서 잠든 공원묘지로 날 안내했다. 독일은 묘를 쓸 때 우리처럼 봉분을 만들지 않는다. 도시나 시골 모두 집에서 매우 가까운 곳에 공원묘지가 있다. 한국처럼 특별한 날에 묘를 찾지 않고 수시로 자기 정원처럼 들르는 곳이 공원묘지다. 독일의 공원묘지는 경치가 매우 아름답다. 작은 비석 옆에 예쁜 꽃으로 꾸며져 있었다. 하이너는 나를 공원묘지로 안내하면서 식구들이 자주 찾아 정원을 단장한다고 했다. 30년이 되면 그 묘는 수명을 다해 시에서 다른 사람이 사용하게 한다고 했다. 물론 연장도 할 수 있다.

독일의 공원묘지는 한국처럼 혐오시설이 아니다. 사람이 사는 농촌 마을의 풍경과 어우러진 공원으로 조성한다는 것이 큰 차이라면 차이랄까. 도시의 공원묘지에는 유명한 인물의 묘지도 있다. 내가 유학했던 본 시내 한가운데 위치한 공원에는 베토벤 묘지가 있다. 이처럼 유명한 인물의 묘지는 묘의 수명과 상관없이 시에서 관리했다.

하이너 집에서 멀지 않은 하이베르크 성은 한국 사람들에게도 영화 「황태자의 첫사랑」으로 잘 알려진 곳이다. 하이너의 안내로 소문으로만 듣던 하이델베르크 성을 둘러보았다. 성에서 하이델베르크 시가 한눈에 들어왔다. 라인 강의 지류 네카르 강이 하이델베르크 시 한가운데를 통과하고 있었고, 도시를 잇는 아치형의 고풍스러운 다리는 정말 유럽 경관의 정수였다.

나는 하이너의 도움으로 독일의 남부 도시 콘스탄츠와 튀빙겐 등을 둘러보았고, 튀빙겐 대학의 박쥐 연구 교수도 만나 전공에 관한 조언도 들었다. 마침내 본대학교에서 박쥐를 연구하는 우베 슈미트Uwe Schmidt 교수가 나의 독일 학문 지도 교수가 되어주었다.

내가 본으로 거처를 옮기고 본대학교에 다닌 뒤로도 가끔 하이너에게 연락이 왔다. 북부 독일 멜레Melle에 약국을 차렸다고 했다. 이후 나는 독일에서 결혼을 했고, 아내와 함께 멜레로 가서 하이너를 만났다. 그것이 마지막이었다. 살아 있으면 언젠가 다시 만날까!

하이너를 생각하면서 그림을 그린다. 이 그림을 친절한 하이너에게 바친다. ●

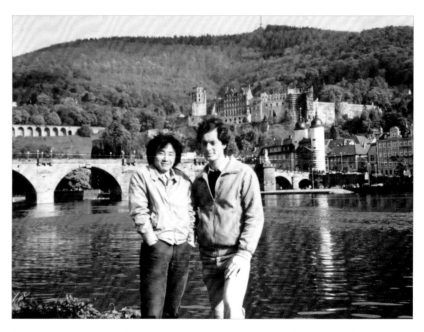

필자(좌)와 하이너(우)가 저 멀리 하이델베르크 성을 배경으로 찍은 한 장면(1981년 가을)
Der Verfasser und Heiner, im Hintergrund Heidelberger Schloss, Herbst 1981.

만남 2017, 한지 수채화 46×61cm ┃ 친구 하이너와의 만남을 고대하는 그림. 황새가 힘찬 날갯짓하며 붉은색의 구름 아래로 나아간다. 이어서 노란색 빛줄기가 물 위로 조명등처럼 비출 때 마침내 만나게 됨을 '황새가 있는 풍경'으로 표현했다.

Begegnung 2017 Hanji-Aquarell, 46×61cm ┃ In der Erwartung einer Begegnung mit Heiner. Unter dem rötlich gefärbten Himmel, die Widerspiegelung der gelblichen Färbung im Meeresspiegel. Fliegende Störche sind ein Symbol für die Begegnung.

본에서 학문의 길을 걷다

내가 본대학교 정식 박사 과정 학생이 된 것은 독일 유학 2년째가 되는 해였다. 거의 1년 반을 베를린에서 독일어 공부로 시간을 보냈고, 본Bonn에 와서는 본대학교에서 6개월 독일어 과정을 거친 뒤 「흡혈박쥐의 사회적 행동과 음성학적 의사소통Sozialverhalten und akustiche Kommunikation bei der Vampirfledermaus」이라는 주제로 연구를 시작했다.

5년 가까이 포펠스도르프 성Poppelsdorf schloss 본대학교 동물학연구소에서 흡혈박쥐들과 씨름했다. 본대학교 동물학연구소의 슈미트Uwe Schmidt 교수는 WHO의 지원을 받아 남미에 서식하는 흡혈박쥐를 연구하고 돌아와 본대학교 실험실로 이 박쥐들을 옮겨와 박쥐에 대한 행동 및 감각생리를 연구하던 중이었다. ●

본대학교 동물학연구소

포펠스도르프 성은 본대학교 동물학연구소로 사용하고 있으며 이 건물에서 거의 5년 동안 박쥐에 관한 연구를 했다. 독일인들과 다리 아래 물고기가 헤엄치는 모습을 즐겁게 쳐다보는 아내 은남(가운데 하얀 상의)와 나는 독일 유학 시절에 베를린 외곽의 교회에서 결혼식을 올렸다.

Im Poppelsdorfer Schloss in Bonn sitzt das Institut für Zoologie. Der Verfasser studierte fünf Jahre die Vampirfledermaus. Meine Frau und ich haben in einer Kirche in Berlin Hochzeit gefeiert. Meine Frau,Yunnam mit weißen Hemd(im Foto) und andere Leute gucken Fischbewegungen unter der Brücke.

본대학교 동물학연구소 건물 뒤편 테라스

이 성은 300년 전에 지어졌다. 지역의 성주가 쓰던 것을 지금은 본대학교의 동물학연구소로 활용하고 있으며, 성 뒤편의 테라스에서 지도교수와 박사 과정의 동료들이 바비큐 파티를 즐기는 한때의 모습이다(맨 왼쪽이 필자, 오른쪽에서 세 번째가 우베 슈미트 교수).

Das Poppelsdorfer Schloss ist 300 Jahre alt. Das gehörte einem Fürst und dient jetzt als Institut für Zoologie. Auf der Terasse feiern Doktoranden mit ihrem Doktorvater eine Grillparty. Der Verfasser(links), Prof. Uwe Schmitt(3. von rechts).

박쥐에 대한 열정의 시간

바로크식 양식의 연구소에서 흡혈박쥐를 사육하면서 한국에서는 꿈만 꾸었던 박쥐에 관한 연구가 시작되었다. 이 박쥐들의 식량은 인근 도살장에서 소의 피를 가져다 한 달 정도 냉동실에서 저장했다가 매일 1회 해동시킨 뒤 공급했다. 연구원인 나도 흡혈박쥐의 먹이를 관리해야 했다.

최신식 설비를 갖춘 도살장에서는 전기를 이용하여 거의 고통을 주지 않고 소를 도살했다. 소가 거꾸로 매달린 자동식 긴 쇠줄이 움직이면 나는 가지고 간 플라스틱 물통을 소 머리 아래로 흐르는 피를 받기만 하면 되었다. 피를 받자마자 재빨리 소매를 걷어올린 팔로 마구 휘저어 피의 응고를 막았다. 10리터 한 통의 피에서 내 손과 팔을 휘감은 핏덩어리 섬유질 (피브린)들이 뒤엉켰다. 마치 물속에 담근 국수 가락을 건져내듯 피브린을 제거한 다음 피를 작은 용기로 나눠 담아 실험실 냉동고에 보관했다.

이런 작업은 슈미트 교수 아래의 박사 과정 제자들이 번갈아 했다. 동물학연구소에는 흡혈박쥐만 사육했던 것은 아니었다. 과일을 먹는 열대 박쥐들도 있었다. 이 박쥐들은 피가 아닌 바나나를 공급했다. 바나나는 본 시장에서 구입해서 날랐다. 당시 독일의 바나나 값이 아주 쌌다.

그 당시 한국은 지금과는 달리 열대 과일 수입이 제한적이라 바나나 값이 엄청나게 비쌌다. 서민은 쉽게 사먹을 수 없는 고급 과일이었다. 나는 독일에 와서 이렇게 비싼 과일을 박쥐 사료로 줄 때 처음에는 매우 의아해했다. 그만큼 지금 한국에서처럼 누구나 먹을 수 있는 것처럼 매우 저렴했다. ●

유학 시절에 바라본 독일의 풍경

서독과 동독이 통일된 뒤로 베를린이 수도이지만, 당시 본Bonn은 독일연방(서독)의 수도로, 그리 크지 않은 매우 아담한 대학 도시였다. 라인 강변을 걸으면 독일에서 왜 철학가가 많이 배출되는지 느껴진다. 먼저 한국처럼 날씨가 맑은 날이 많지 않았다. 허구한 날 비가 오기가 일쑤였다. 건물의 빛은 회색빛으로, 밝고 어둠의 대조가 분명치 않았다.

하지만 나는 그런 풍경이 좋았다. 내가 지닌 미적인 취향과도 맞아 떨어졌기 때문이다. 나는 어린 시절, 슬레이트 지붕에 내리는 빗방울 소리의 추억을 떠올렸고, 맑은 날보다 을씨년스러운 비오는 날을 더 좋아했다.

지금 한국의 집들은 지붕으로 슬레이트를 사용하지 않아 그 소리를 들을 수 없지만, 한국전쟁 이후 슬레이트 지붕의 집은 가난한 서민들의 집이었다. 물론 한국에도 전통 초가집과 기와집이 있었다. 초가집은 시골에만 있었고, 기와집은 슬레이트 집에 비해 비쌌다. 그래서 서민들은 대부분 지붕에 슬레이트를 얹은 집에 살았다.

연구하면서도 틈틈이 본 시내를 산책하기도 했다. 연구소에서 나와 포펠스도르프 가로수 길Poppelsdorfer Alle를 따라 걸으면 본 시가로 접어든다. 본 시내 거리에서 난 가끔 그림을 그리곤 했다. 비바람이 거세면 작업을 멈출 수밖에 없지만, 라인 강변을 따라 걷다 잠시 멈춰 스케치를 했던 그 시절이 추억의 장면으로 뇌리를 스친다. 펜화, 그리고 간단하게 스케치한 것들을 집으로 돌아와 채색하기도 했다. ●

본 시내의 시장 1985, 한지 수채화 33×47cm ❙ 저녁 무렵 시장의 불빛이 켜지기 시작하면 사람들로 붐볐다. 오후가 되면 가판대가 설치되고 시장이 선다. 유학 시절에 박쥐의 먹이 바나나도 이 시장 가판대에서 사서 날랐다.

Bonner Marktplatz 1985 Hanji-Aquarell, 33×47cm ❙ Die Menschenmenge sammelt sich auf dem Marktplatz, wenn es dunkel wird und die Beleuchtungen zu scheinen beginnen. Das steht ein Markt mit Ständen. Der Verfasser kaufte oft Bananen, um die Obstfressende Fledermäuse zu füttern.

본 **시장의 야외 카페** 1985, 한지 수채화 33×47cm | 오후 시간이면 이곳에 과일가게 가판대가
설치되고, 음식점 앞 야외 카페에서는 한잔의 여유를 즐길 수 있다.

Straßencafe auf dem Bonner Markt 1985 Hanji-Aquarell, 33×47cm | Am Nachmittag
findet man fast jeden Tag Obststände. Leute sitzen im Café und genießen ihren
Nachmittag.

본의 성 교회 1985, 한지 수채화 33×47cm ǀ 본대학교 건물과 연결되어 있는 이 교회는 본에서 가장 큰 개신교회다. 본대학교는 신학대학이 유명하며, 200년 전 이 신학대학을 모태로 설립되었다.

Schlosskirche Bonn 1985 Hanji-Aquarell, 33×47cm ǀ Nebst dem Universitätsgebäude steht die Schlosskirche Bonn, die größte evanglische Kirche der Stadt. Das Theologische Seminar Bonn war landesweit berühmt. Vor 200 Jahren wurde aus dem Seminar die Universität.

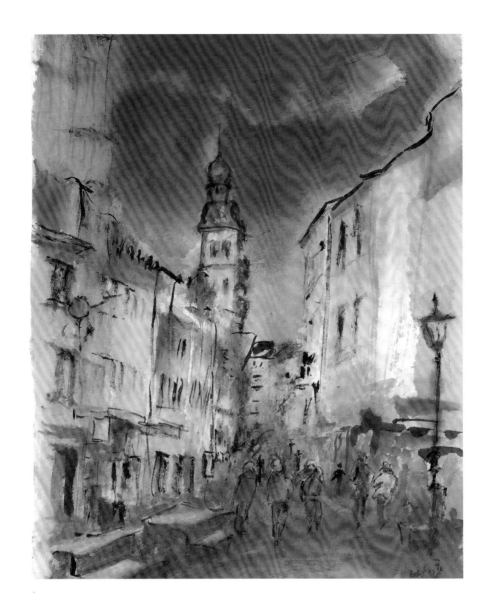

프리드리히 거리 1985, 한지 수채화 49×35cm | 본 시내 중심가 안의 보행자 거리로 레스토 랑과 쇼핑할 수 있는 상점들이 들어서 있다. 저 멀리 높은 탑은 본의 개신교의 하나인 예수교회Jesu Kirche다.

Friedrichstraße Bonn 1985 Hanji-Aquarell, 49×35cm | Die Straße befindet sich im Zentrum Bonn und ist heute eine Fußgängerzone mit Restaurants und Einkaufsläden. Die evangelische Jesu-Kirche mit ihrem hohen Kirchturm sieht man hinten.

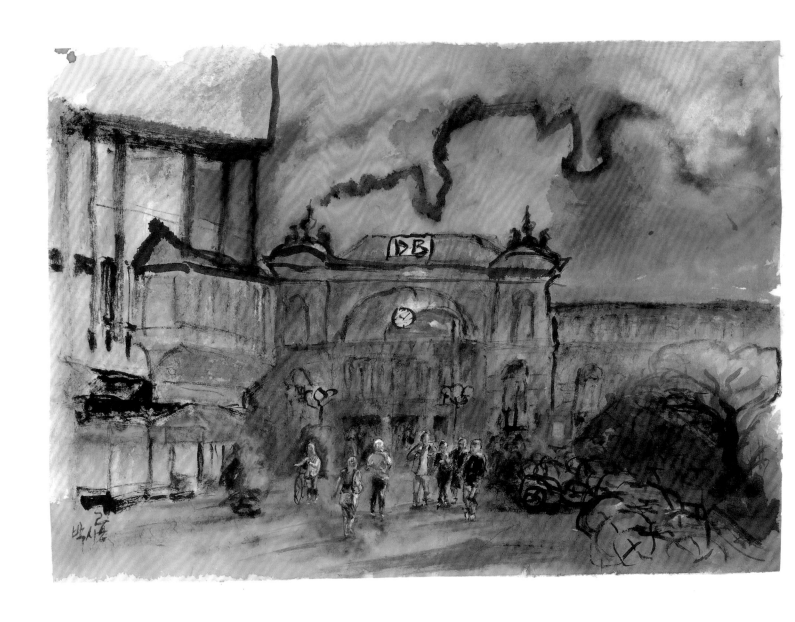

본 역 1985, 한지 수채화 35×49cm ㅣ 시내 서점에 늘른 날에는 본 역을 거쳐 포펠스도르프 가로
수 길을 따라 기숙사로 가야 했다.

Bonner Hauptbahnhof 1985 Hanji-Aquarell, 35×49cm ㅣ Unterwegs von Buchhandlungen
nach Poppelsdorfer Allee ist der Hauptbahnhof Bonn. Der Weg führt zum Studen-
tenwohnheim.

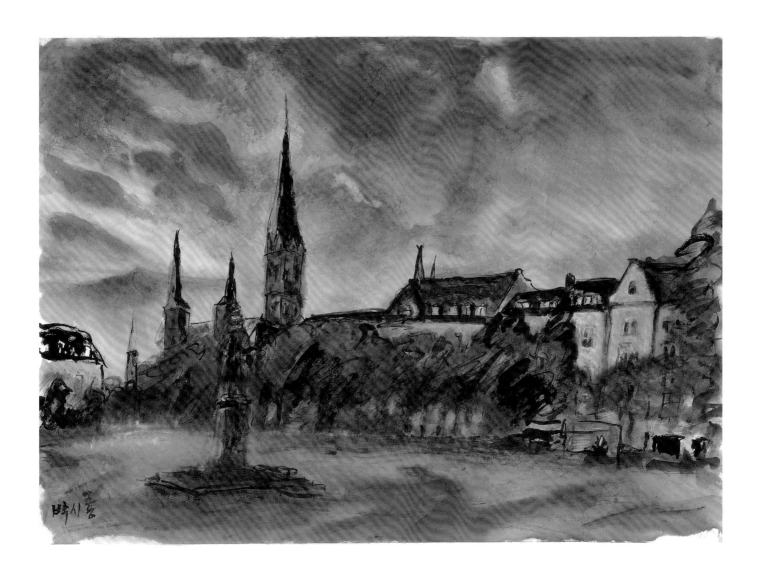

본 뮌스터 광장 1985, 한지 수채화 33×47cm ｜ 본 뮌스터 광장의 뮌스터 교회가 보이고, 광장 한가운데는 베토벤 동상이 자리 잡고 있다. 이 광장에서 가까운 곳에 베토벤 생가가 있다.

Bonner Münsterplatz 1985 Hanji-Aquarell, 33×47cm ｜ Auf dem Münsterplatz steht ein Beethoven-Denkmal, hinten die Münsterkirche. In der Nähe des Platzes steht das Geburtshaus Beethovens.

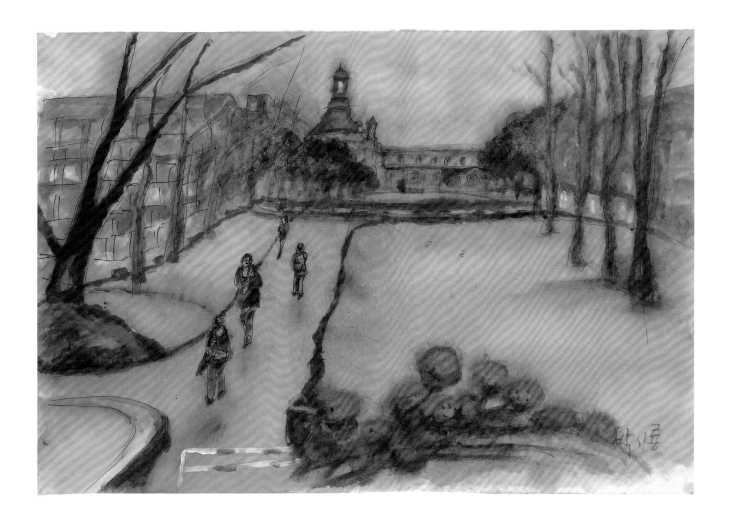

본대학교 1985, 한지 수채화 33×47cm | 비가 축축이 내리는 어느 날, 멀리 본대학교 본관 건물을 바라보며 그린 수채화. 본 시내로 나와 포펠스도르프 가로수 길을 지나는 철길 밑을 통과하면 본대학교 건물과 마주친다. 본은 도시 전체가 대학도시로, 한국처럼 캠퍼스가 없다. 본 시내 곳곳에 대학교 소속의 연구소 건물들이 자리하고 있고, 이 그림의 본대학교 건물은 이 연구소들의 행정을 총괄하는 역할을 하고 있었다.

Universität Bonn 1985 Hanji-Aquarell, 33×47cm | An einem regnerischen Tag, das Verwaltungsgebäude der Universität hinten. Über Poppelsdorfer Allee und durch eine Unterführung begegnet man dem Verwaltungsgebäude. Bonn hat keine Campusuniversität. Institute befinden sich hier und da in der Stadt zerstreut.

기숙사 1985, 한지 수채화 33×47cm Ⅰ 포펠스도르프 가로수 길에 위치한 기숙사. 오른쪽 건물 1층에서 1983년 1년 동안 기숙했다. 이 기숙사는 학생 기숙사로 개신교 학생 공동체(ESG : Evangelishe Studentengemeide)가 맡아 운영했다. 원래 개인 주택으로 지은 집을 내부만 리모델링하여 저렴하게 학생 기숙사로 사용하고 있었다.

Studentenwohnheim 1985 Hanji-Aquarell, 33×47cm Ⅰ Das Studentenwohnheim steht an der Poppelsdorfer Allee. Im Erdgeschoß im rechten Haus lebte der Verfasser 1983 ein Jahr. Das Haus war Privatwohnhaus, wurde renoviert und dient heute als ein Studentenwohnheim. Die Leitung ist Evangelishe Studentengemeide.

본 전경 1985, 한지 수채화 35×49cm Ⅰ 저녁 무렵 베누스베르크에서 바라본 본 시내 전경. 베누스베르크는 독일 유학 시절 동물학연구소에서 걸어갈 수 있는 거리로 본 시에 속한 작은 언덕 마을이다. 본대학교 의과대학 병원이 그곳에 있었고, 또 작은 교회당과 주변의 자연 경관과 잘 어우러진 아름다운 가옥들, 그리고 자연 보전이 잘되어 있는 숲이 매우 인상적이었다.

Landschaften Bonn 1985 Hanji-Aquarell, 35×49cm Ⅰ Die Stadtansicht aus Venusberg. Der Venusberg ist nicht weit vom zoologischen Institut entfernt und liegt auf einem kleinen Hügel. Die Universitätsklinik, eine kleine Kirche und schöne Häuser sind in der grünen Anlage gut eingebettet.

처음 경험한 그림 전시회

한국에서 소비재를 제대로 살 수 없었던 가난한 시절, 나는 독일에 와서 처음으로 독일의 대형매장 알디Aldi를 방문했다. 당시 독일에는 여러 대형매장이 있었지만 알디는 가장 싼 대형매장이었다. 그래서 가족이 있는 유학생들이 많이 이용했다. 한 유학생 가족과 알디를 처음 경험했을 때, 가난한 유학생의 시선에는 독일은 풍요의 나라 그 자체였다. 갖고 싶고 먹고 싶은 것들이 차고 넘쳤다. 물건이 매장마다 꽉꽉 들어찬 모습에서 내 조국의 가난한 가족들의 모습을 떠올리며 마음 한켠이 먹먹했다.

나는 생활비를 벌기 위해 아르바이트를 해야만 했다. 「시장에서」는 생활비를 마련하기 위해 그린 수채화였다. 독일은 학비가 없는 나라다. 슈미트 교수의 추천으로 나는 주정부에서 주는 장학금을 받았다. 그 장학금은 모두 생활비였다. 나중에 알게 되었지만 장학금에는 학업을 마치고 귀국할 때의 항공

시장에서 1984, 수채화 30.5×45.5cm: 대술 타입캡슐 매장 | 유학 시절에 그렸던 수채화로, 당시에는 화가가 아니었지만 가끔 독일 사람들은 취미 삼아 그린 내 그림을 사주었다.

Auf dem Markt 1984 Aquarell, 30.5×45.5cm: In Time Capsule Daesul aufbewahrt | In der Studienzeit malte der Verfasser Aquarelle und verkaufte sie auf dem Markt.

료까지 포함되어 있었다. 독일은 가난한 나라에서 온 유학생에게 독일항공'Lufthansa'의 비즈니스 티켓을 끊어주어 난생처음 비즈니스 석을 타보는 영광을 누렸다.

슈미트 교수는 내가 그림을 그린다는 사실을 알고 포펠스도르프 성 동물학연구소에서 유럽 박쥐학회가 열리자 그림 전시의 기회를 마련해주었다. 불과 3일 만에 그림들이 다 팔렸고, 본대학교 신문에도 실렸다. 그러나 그림을 그릴 수 있는 시간적인 여유가 많지 않았다. 나의 유학 목적은 자연과학이지, 그림이 아니었기 때문이다. 학위 논문을 쓰고 박사학위

구두시험을 통과했을 때는 1986년 5월로, 만 4년 반의 세월이 흐른 뒤였다.

내가 한국으로 귀국한 뒤 나의 논문이 독일 일간지에 실렸다는 소식을 슈미트 교수가 전해주었다. 한국으로 귀국하기 전 나는 본에서 마지막 박사논문 발표회를 가졌다. 그 발표회에 있던 기자들이 일간지뿐만 아니라 과학잡지에도 내 연구 결과를 실었던 것이다. ●

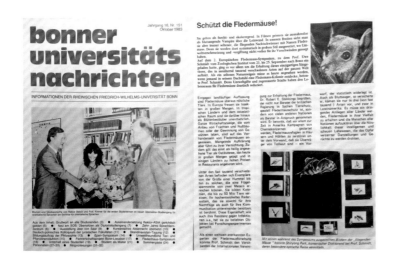

1983년 10월 독일 본대학교 소식지는 제2회 유럽 박쥐 심포지엄 소식과 함께 한국에서 온 유학생 Doktorant(박사 과정 학생) 박시룡의 그림 전시회 소식을 실었다.

In den Nachrichten der Bonner Universität wurde über das Fledermaus-Symposium berichtet und von einer Ausstellung eines Doktoranden aus Korea.

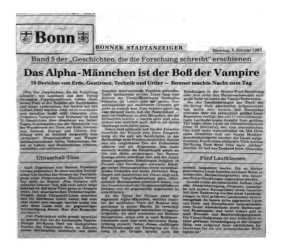

1987년 1월 5일자 본 일간지에 실린 나의 박사학위 논문「흡혈박쥐의 사회적 행동과 음성학적 커뮤니케이션」. "흡혈박쥐는 하렘 사회를 이루고 있으며 한 마리의 알파 수컷이 무리를 이끌며 이들은 서로 초음파로 대화한다"는 내용으로 보도했다.

In der General-Anzeiger(Bonn) vom 5.1.1987 wurde eine Dissertation 〈Sozialverhalten und akustische Kommunikation bei der Vampirfledermaus, Desmodus rotundus〉. Das Alpa-Männchen unter den Vampirfledermäusen ist der Boß und leitet die Vampire. Sie unterhalten sich mit Ultra-Tönen miteinander.

귀국 후 박쥐 연구를 접은 이유

내가 KNUE(한국교원대학교) 동물학 전공교수로 임용된 시기는 독일에서 학위를 마치고 한 학기가 지나서였다(1987년 3월). KNUE에 임용되고도 박쥐 연구는 계속되었다. 그러나 이 연구를 지속하는 데 문제가 생겼다. 독일에서와 같은 실험 장비를 마련하는 것이 쉽지 않았다. 그때 한국 대학 사정이 교수들에게 고가의 장비를 마련해줄 형편이 아니었다. 국립대학인 KNUE에 배당된 IBRD 차관이 조금 남아 있어 고가인 초음파 녹음기Ultraschall-Recorder 대신 가격이 싼 가청음 녹음기Akustischer Tonrecorder를 구입했다.

초음파 녹음기를 마련하지 못한 탓에 나의 연구는 초음파를 쓰는 박쥐에서 가청음을 내는 조류로 옮겨졌다. 휘파람새Bush Warbler의 노랫소리의 지리적 변이, 즉 새의 방언에 대한 연구가 내가 맡아야 할 몫이었다. 10년을 괭이갈매기Black-tailed Gull의 어미와 새끼 간의 의사소통, 귀뚜라미의 구애음 등을 연구했다. 모두 가청음 녹음기로 가능한 연구들이었다.

10년 동안의 눈부신 경제 발전의 이면에는 농촌의 자연 생태계 황폐화로 이어졌다. 내가 KNUE에 부임할 당시 학교 주변 마을에 10쌍 이상 발견되었던 휘파람새 둥지는 10년이라는 세월이 흐르는 동안 거의 사라졌다. 한국의 농가는 무분별한 개발과 살충제와 제초제 사용 등으로 벌레를 주로 먹는 노래하는 새들Songbirds의 수가 급격히 줄어들었다. 하는 수 없이 휘파람새 노랫소리를 녹음하기 위해 한반도에서 비교적 오염이 덜 된 남해안과 제주도로 자리를 옮겨 연구해야 했다.

그때 시작한 것이 황새였다. 이 나라가 이대로 가면 자연의 많은 동물들을 멸종으로 몰아갈 것이라는 우려에서 나는 황새 야생복귀에 관한 연구에 매달리기로 했다. 한 종의 서식지를 복원하려면 실험실에서 연구하는 것으로 끝나지 않는다는 사실을 깨달았다. 내가 실험실에서 할 수 있는 일은 황새를 증식하는 것뿐이었다. 황새 야생복귀는 황새가 사는 서식지 복원이요, 서식지 복원은 내가 할 수 있는 일이 아니었다.

한국의 농민들이 살충제나 제초제를 논에 더 이상 뿌리지 않고 농사짓는 일이 핵심이었다. 게다가 이 일은 중앙정부와 지자체에서 도와줘야만 했다. 농민들이 농약 사용을 자제하고 논의 일부를 할애하여 황새의 서식 공간, 즉 비오톱(Biotop, 이와 비슷한 우리말에는 '둠벙'이 있다)을 만들어줄 것을 계몽에 나섰다. 내가 농민들에게 황새 서식지를 복원시켜달라고 부탁한들 농민들이 나서줄 리 없다. 나는 우리의 건강한 자연을 회복하는 데 모두가 한마음이 되는 것이 결코 쉽지 않음을 절감하면서 나의 비장함을 그림에 담아본다. ●

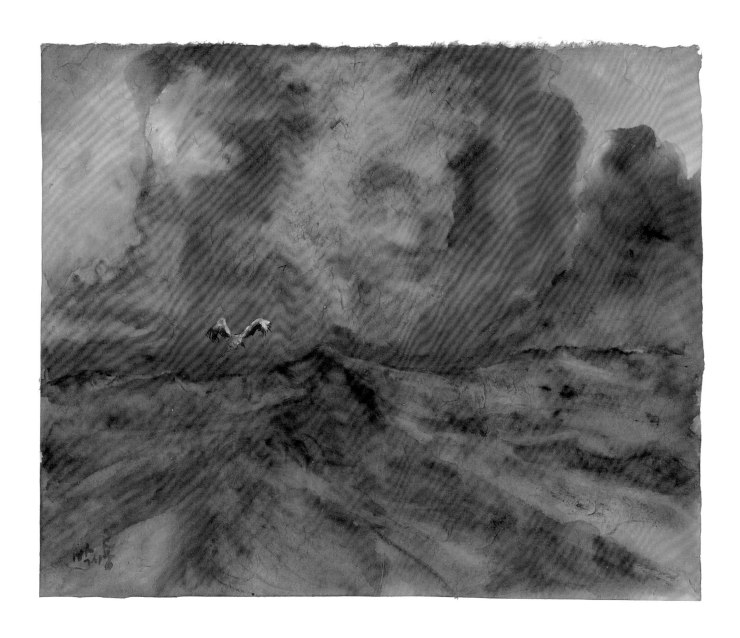

먼 바다 2019, 한지 수채화 37×48cm **|** 먼 바다의 풍경을 어두운 녹색 계열의 색으로 표현했다. 한국 황새는 수백여 킬로미터에 이르는 먼 바다를 건너 육지로 이동한다.

Auf hoher See 2019 Hanji-Aquarell, 37×48cm **|** Die Landschaften auf hoher See sind dunkelgrünlicher Färbung dargestellt. Orientalische Störche überqueren oft Ozean, das hunderte von Kilometern ausmacht und landen ans Land.

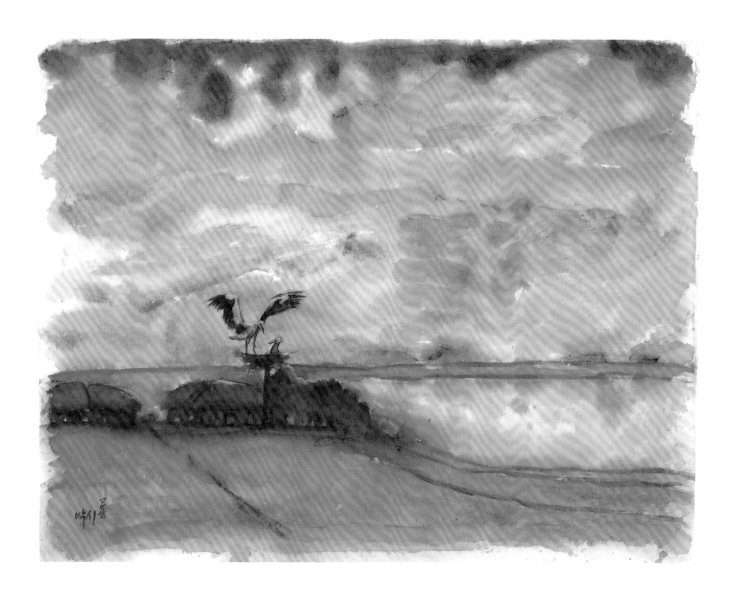

저수지 2017, 한지 수채화 46×61cm Ⅰ 한반도 마지막 황새 서식지에서 황새는 충북 음성군 생극면 관성리 금정 저수지를 먹이터 삼아 새끼를 기르며 살았다. 오후 한때 저수지 옆 둥지에서 어미가 새끼를 돌보고 있는 지난날 황혼 무렵 저수지 주변 풍경을 그렸다.

Stausee 2017 Hanji-Aquarell, 46×61cm Ⅰ Der letzte Storch lebte am Gumjung-Stausee in Guansung-Ri, Saengguk-Myun, Eumssung-Gun, Chungbuk und führte seine Familie. Im Nest am See kümmert sich die Mutter um das Störchlein. Eine Stauseelandschaft am Nachmittag.

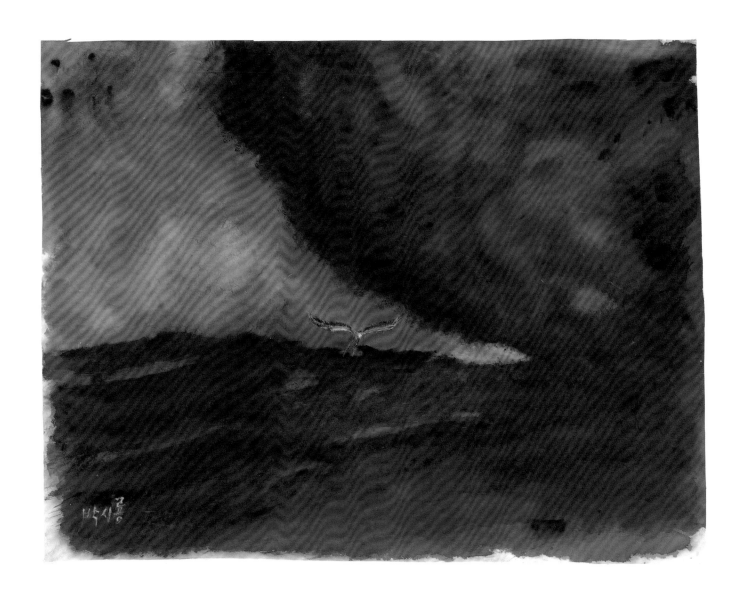

험난한 여정 2017, 한지 수채화 46×61cm ┃ 파도가 높은 악천후에도 원거리 이동을 마다하지 않고 대양을 건너는 한국 황새의 이주 장면을 표현했다.

Harte Route 2017 Hanji-Aquarell, 46×61cm ┃ Trotz des stürmischen Unwetters über-quert ein Storch das Meer. Für ihn spielt die große Entfernung keine Rolle.

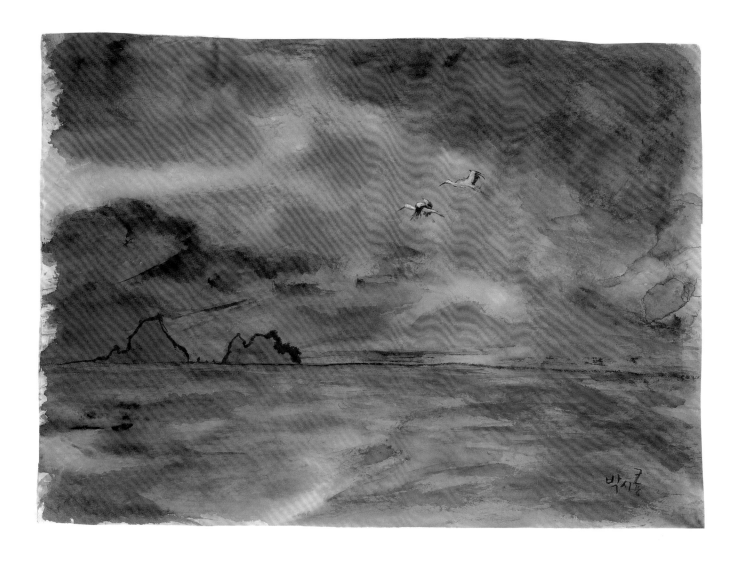

검푸른 **바다** 2018, 한지 수채화 46×32cm I 푸른 바다 위 외로운 섬, 독도를 황새가 벗 삼아 독도 상공을 날고 있다.

Dunkelblaues Meer 2018 Hanji-Aquarell, 46×32cm I Die einsamen Inseln Dokdo. Ein paar Störche fliegen über den Inseln.

독도에서 조류를 연구하다

독도에서 슴새Streaked Shearwater의 초음파에 관한 연구를 했다. 슴새는 야생성 조류로 독도의 가파른 절벽에 둥지를 튼다. 야행성이라 슴새는 시각보다 청각이 더 예민하리라는 생각에 소리를 녹음하려고 밤중까지 이 새의 둥지 입구에 초음파 탐지기를 매달아 놓고 연구를 했다.

자정이 넘어서 독도 등대원들의 숙소로 돌아와 하룻밤을

청했다. 독도의 슴새 연구를 하기 전, 제주도에서 휘파람새의 방언, 남해의 홍도와 서해의 난도에서 괭이갈매기들의 어미와 새끼들 간의 음성학적 의사소통에 관한 연구를 했다.

나는 한반도 남해, 서해 그리고 동해에 있는 외딴 섬들을 모두 돌아다니면서 연구하는 자연과학자로서 행운아였다. 날씨는 때때로 이런 외딴 섬에 사람의 접근을 쉽게 허락하지 않

홍도는 우리나라 서해 난도, 동해 독도와 함께 괭이갈매기의 집단 번식지다. 1989년 통영에서 뱃길로 3시간 거리에 있는 홍도에서 괭이갈매기의 어미와 새끼 간의 의사소통 연구를 위해 4·5월을 보냈다.
Hongdo und Nando im Gelbsee, Dokdo im Ostsee. Das sind Orte, in denen Möven mit schwarzem Schwanz in Großgruppen nisten und sich fortpflanzen. 1989 reiste der Verfasser nach Hongdo, drei Stunden entfernt vom Festland, um die Kommunikationsmittel zwischen Eltern und Jungen zu forschen. Er verbrachte April und Mai auf der menschenleeren Insel.

는다. 사람이 살지 않는 곳에서 여러 날을 연구하면서 보낸다는 것은 특별히 선택받지 않으면 불가능한 일이었다.

나는 동해 바다 독도에서 한국의 새 연구를 했다는 것이 매우 자랑스럽다. 그런데 왜 일본은 독도를 한국이 무단 점거하고 있다는 걸까? 지리적으로 볼 때 독도는 한반도의 울릉도(87.4킬로미터)와 일본 열도의 오키섬(157.5킬로미터)을 비교해보면 울릉도와 더 가깝다.

일본은 일제 강점기 당시 1929년도에 설립된 국제수로기구(IHO)에 한국의 동해를 일본해로 등재하기 시작했고, 당연히 국제사회에서 일본 섬으로 홍보했다. 어쩌면 1953년 우리나라 민간인으로 구성된 독도의용수비대가 아니었다면 지금쯤 독도는 일본에 의해 강제 점거당하는 수모를 겪지 않았을까!

일본은 남의 나라 것을 자기 것으로 만드는 데 귀재다. 그리고 기록을 남기는 데 세계 그 어느 선진국 못지않게 열심인 나라다. 일찍이 학술적으로 우리보다 앞서 그것을 실행해왔다. 내가 연구해온 한국의 새 이름 앞에 일본 'Japanese'이라는 이름을 붙인 것만 해도 13종이나 된다. 이에 비해 중국은 9종에 'Chinese'라고 붙였고, 한국 'Korea' 이름은 한 종도 없다. 우리가 잘 알고 있는 두루미는 국제사회에 Japanese Crane(학명: *Grus japonensis*)로 불리고 있으며, 따오기도 Japanese Crested Ibis(학명: *Nipponia nippon*)로 1872년 일본이 국제학회에 등재했다.

일본은 지금도 우리나라에 있는 종, 그것도 내가 연구한 휘파람새 원래의 영명 Bush Warbler라는 이름 앞에 Japanese를 붙이기 시작했다. 「휘파람새 노랫소리의 한반도 내 지리적 변이(방언)」 연구 결과를 미국 조류학술지 〈Auk〉지에 투고한 적이 있었다. 이 학술지 논문 심사위원장에게 편지를 받았

다. Bush Warbler라고 하지 말고 Japanese Bush Warbler로 수정해달라는 내용이었다. 결국 이 논문은 Japanese를 붙이지 않고 Bush Warbler로 발행되긴 했지만, 이는 우리나라가 지금까지 얼마나 이런 학술적 기초 연구를 등한시하고 있는지 알 수 있는 대목이다.

황새 복원에 관한 연구도 마찬가지다. 일본은 일왕까지 나서서 이 사업을 국제사회에 홍보하고 있는데, 우리는 이 사업이 한반도에서 진행되고 있는지조차 아는 사람이 많지 않다. 과거 우리나라 황새들이 일본으로 건너가 일본 황새 개체군 유지에 영향을 미쳤음에도, 그런 기초 연구조차 이루어지지 않았다는 사실이 참으로 안타깝다.

국립대학 재직 시절에 줄곧 연구해왔던 괭이갈매기는 우리나라 텃새다. 이들의 집단 번식지가 동해는 독도, 서해는 난도, 남해 홍도(통영시)로, 지금까지 연구에 따르면 난도와 홍도는 괭이갈매기들의 서식지로 각각 서해와 남해 해변가를 이용하는 것이 확실하지만, 독도 괭이갈매기들의 연구는 아직 미완성이다. 동해안에 서식하는 텃새인 괭이갈매기들이 독도를 집단 번식지로 삼고 있는지 더 깊이 연구했으면 한다.

그 연구물들이 국제사회에 널리 알려져 더 이상 일본이 독도를 자국 땅이라고 억지를 부리지 않는 날이 왔으면 좋겠다. 우리나라 정부도 이 외딴 무인도의 지리생물학적 기초 연구를 국제사회에 널리 홍보할 수 있는 지원 체계를 탄탄하게 세웠으면 하는 것이 나의 바람이다. ●

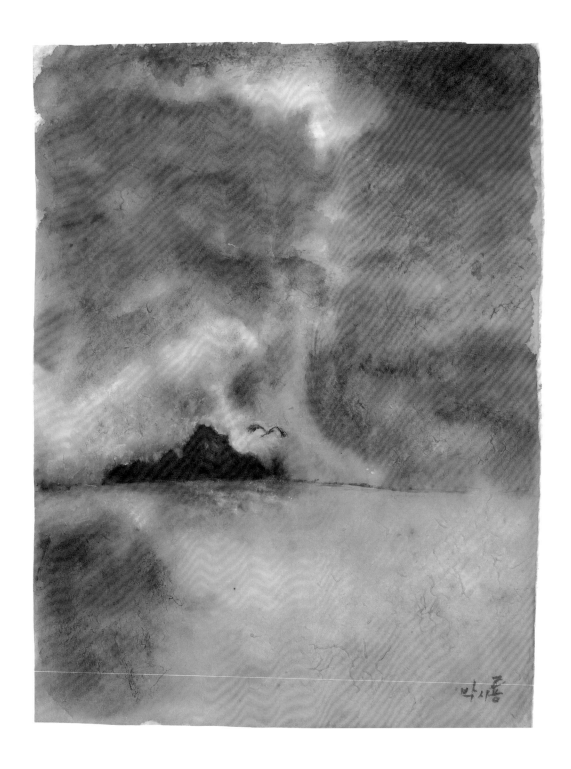

황금빛 바다 2018, 한지 수채화 42×56cm | 독도의 새벽하늘 위로 비행하는 실루엣 황새와 황금빛으로 물든 평온한 바다의 풍경을 그렸다.

Goldenes Meer 2018 Hanji-Aquarell, 42×56cm | Eine Szene früh am Morgen in Dokdo. Ein Storch in Silhouette und das friedliche, golden gefärbte Meer.

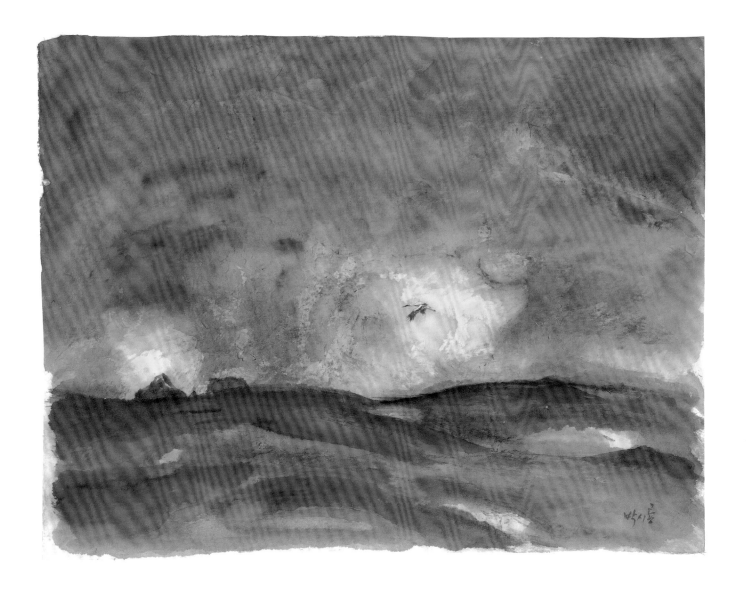

독도의 아침 2018, 한지 수채화 48×63cm ❘ 독도 앞 바다 새벽, 동트기 직전 노란빛이 바다 아래에서 올라오는 순간을 진한 보랏빛 파도와 함께 독도의 바다를 표현했다.

Am Morgen in Dokdo 2018 Hanji-Aquarell, 48×63cm ❘ Früh am Morgen wird aus dem Gelblichen das Purpur. Die wilden Wellen mit den Inseln im Hintergrund.

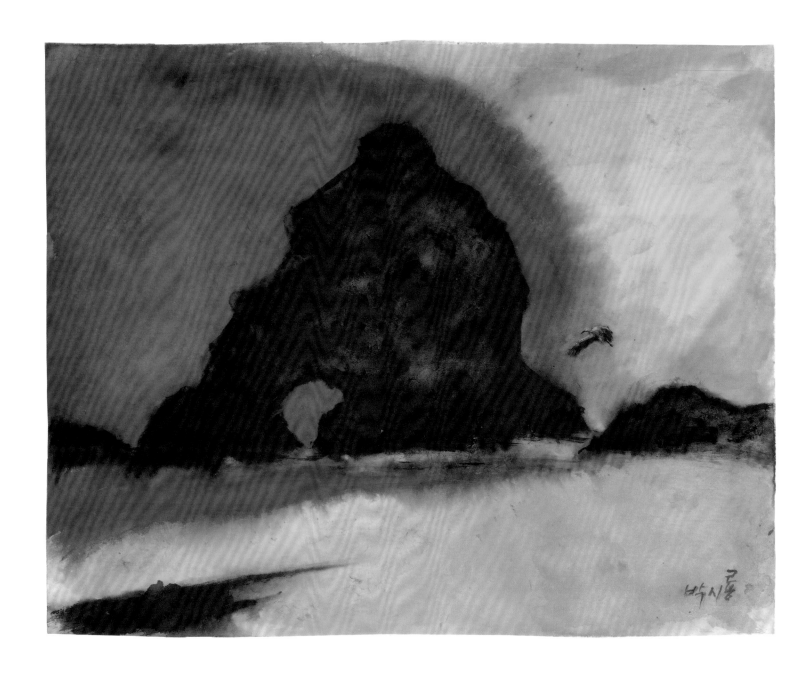

바위섬 2018, 한지 수채화 43×54cm ❙ 독도 삼형제굴바위 수변을 맴돌고 있는 한국의 황새. 한국 황새는 이 섬에 착륙할 수는 없었지만 동해 바다에서 출발해 독도를 둘러보고 일본 시마네島根현까지 약 500킬로미터 거리를 이동했을 것으로 보인다.

Felseninsel 2018 Hanji-Aquarell, 43×54cm ❙ Ein Storch kreist um den drei-Brüder-Felsen mit einem Loch, obwohl er nicht auf den Felsen landen kann. Wenn er von der Ostküste, landet er unterwegs auf Dokdo. Dann fliegt er weiter nach Shimane-Hyun Japan. Die Entfernung beträgt ca. 500 Kilometer.

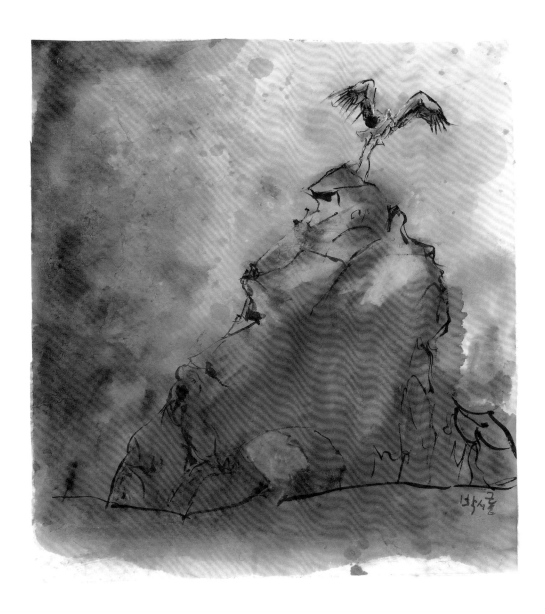

독도 삼형제굴바위 2018, 한지 수채화 37×39cm Ⅰ 이 바위는 독도의 동도 선착장에서 본 그림으로, 바위가 마치 개코원숭이의 형상이라 황새가 이 바위에 내려앉으려다가 놀란 듯 다시 뛰어오르는 모습을 펜으로 스케치한 후 채색을 했다.

Drei-Brüder-Felsen mit einem Loch 2018 Hanji-Aquarell, 37×39cm Ⅰ Der drei-Brüder-Felsen aus der Dongdo Anlegestelle gesehen. Der Felsen hat ein Aussehen wie Baboon. Der Storch versucht auf den Felsen zu landen, vergeblich. Mit der Feder skizziert, nachher gefärbt.

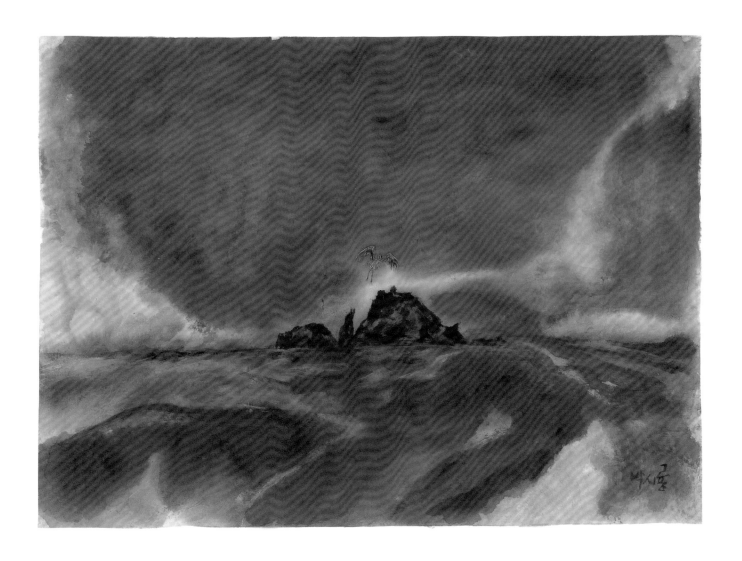

어두운 속 노란빛 2018, 한지 수채화 46×61cm | 독도의 새벽, 어둠 속에서 황새 한 마리가 독도 상공을 비상하는 순간을 수평선 바다 위로 올라오는 노란빛의 햇살을 표현했다.

Das Gelbliche in der Finsternis 2018 Hanji-Aquarell, 46×61cm | In der Morgendämmerung fliegt gerade ein Storch auf den Himmel über Dokdo hoch. Vom Horizont sieht man die gelbliche Sonnenstrahlung und den Umriß der Insel.

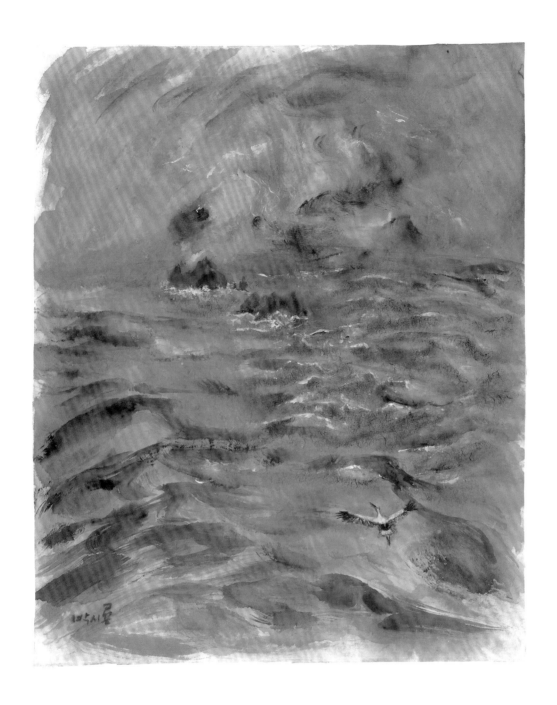

독도를 향해 2018, 한지 수채화 61×46cm ┃ 독도는 동도와 서도로 나뉜다. 동도와 서도의 상공을 향해 파도가 일렁이는 바다 위로 비행하는 황새의 모습을 그렸다.

Zur Insel Dokdo 2018 Hanji-Aquarell, 61×46cm ┃ Dokdo hat zwei Inseln, Dongdo und Seodo. Ein Storch fliegt über wilde Meereswellen in Richtung Dongdo und Seodo.

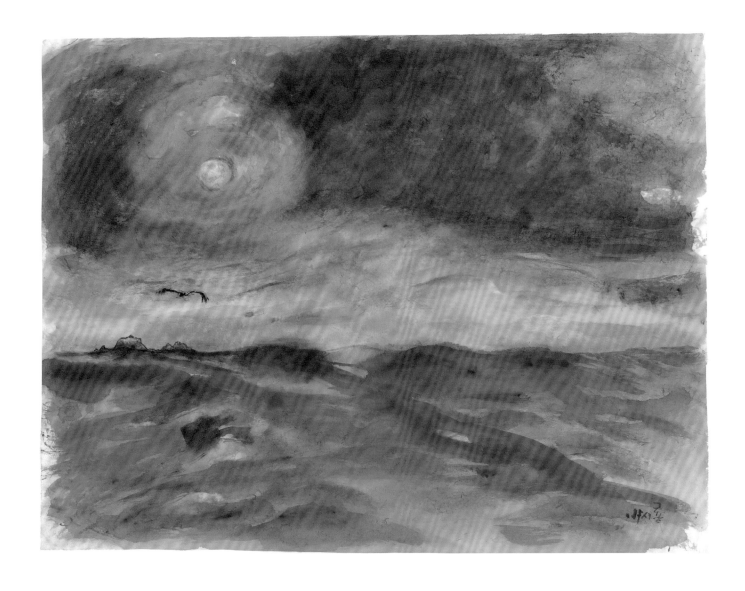

동트는 독도 2018, 한지 수채화 46×61cm ❙ 동이 트는 독도의 바다 하늘 위로 비행하는 황새
를 해가 떠오르는 하늘과 푸른 망망대해를 배경으로 그렸다.

Sonnenaufgang in Dokdo 2018 Hanji-Aquarell, 46×61cm ❙ Die Sonne geht übers
Meer auf. Im Hintergrund sieht man einen Storch, der allein fliegt.

독도의 달 2018, 한지 수채화 46×61cm | 달빛이 독도 상공에 뜬 구름 속에 반사되어 밤의 적막함이 더욱 깊어진다.

Mond in Dokdo 2018 Hanji-Aquarell, 46×61cm | Der Mondschein widerspiegelt sich im Meereswasser. Die nächtliche Stille ist sinnlich spürbar.

여름 바다 2018, 한지 수채화 38×48cm ǀ 파도가 없는 독도 바다를 옅은 노란색과 연두색을
사용하여 여름의 하늘 바다를 표현했다.

Sommerszene in Dokdo 2018 Hanji-Aquarell, 38×48cm ǀ Die Farbe des wellenlosen
Meers wird oft gelb bis gelbgrün.

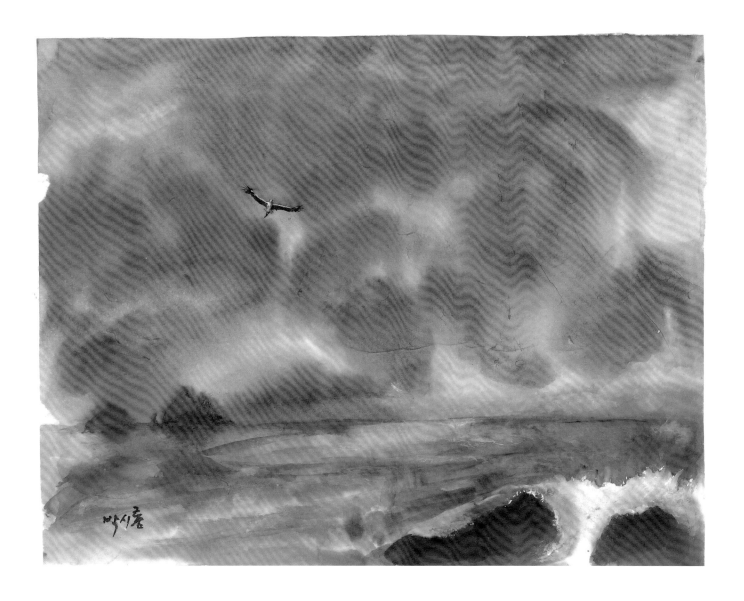

물보라 2018, 한지 수채화 48×63cm ǀ 독도로 가는 배에서 멀리 독도를 바라보며 배의 앞머리에 물보라가 치는 순간을 붉은 하늘 그리고 노란 빛깔로 해가 지는 독도 바다와 하늘을 표현했다.

Wasserstaub 2018 Hanji-Aquarell, 48×63cm ǀ Von der Fähre aus sieht man in der Ferne die Dokdo-Inseln. Die gelbliche Abenddämmerung mit rötlich gefärbtem Himmel und dem Wasserstaub.

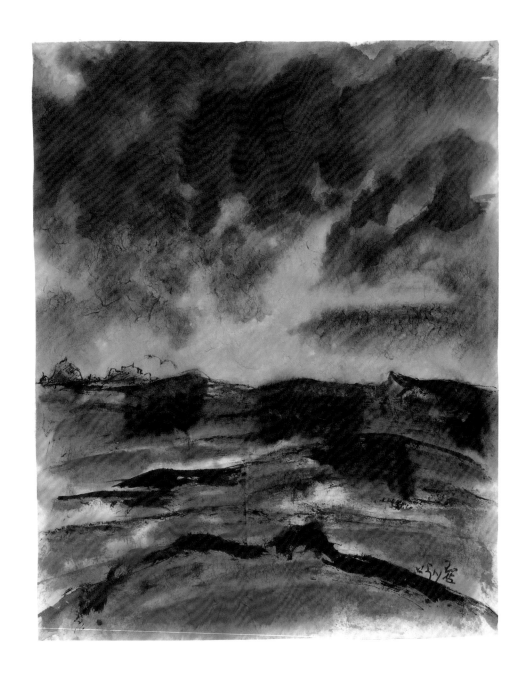

독도의 파도 2018, 한지 수채화 49×39cm | 새 연구를 위해 독도로 가던 날, 파도가 거센 독도의 저녁 바다를 그렸다.

Die Wellen in Dokdo 2018 Hanji-Aquarell, 49×39cm | Der Verfasser fuhr nach Dokdo, um das Vogelverhalten zu forschen. Eine Abendszene mit wilden Wellen.

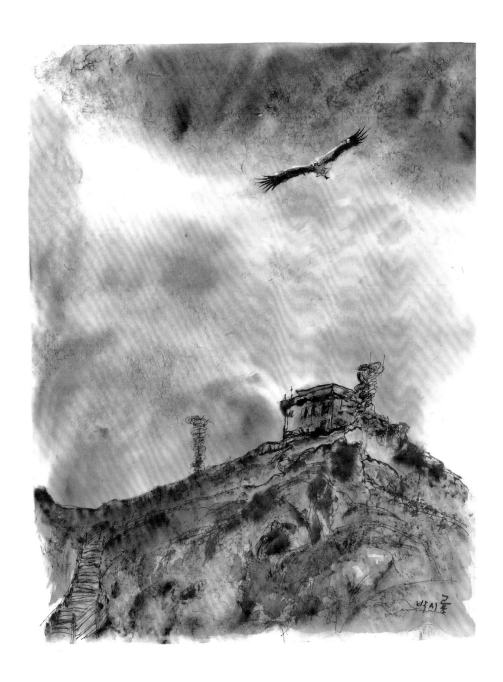

동도의 집 2018, 한지 수채화 63×48cm ┃ 독도의 새를 연구하면서 하루 묵었던 독도 등대원들의 숙소. 정상에 자리 잡은 이 2층 건물은 1998년 독도의 등대를 밝히기 위한 등대원들의 숙소로 지었다. 이 건물이 들어서기 전 1954년 독도등대가 먼저 들어섰다.

Ein Haus in Dongdo 2018 Hanji-Aquarell, 63×48cm ┃ Ein Wohnhaus für die Bediensteten im Leuchtturm. Das zweistöckige Haus auf dem Berggipfel ist 1998 für die Unterkunft der Leuchter gebaut. Der erste Leuchtturm Dokdoleuchtturm ist 1954 gebaut.

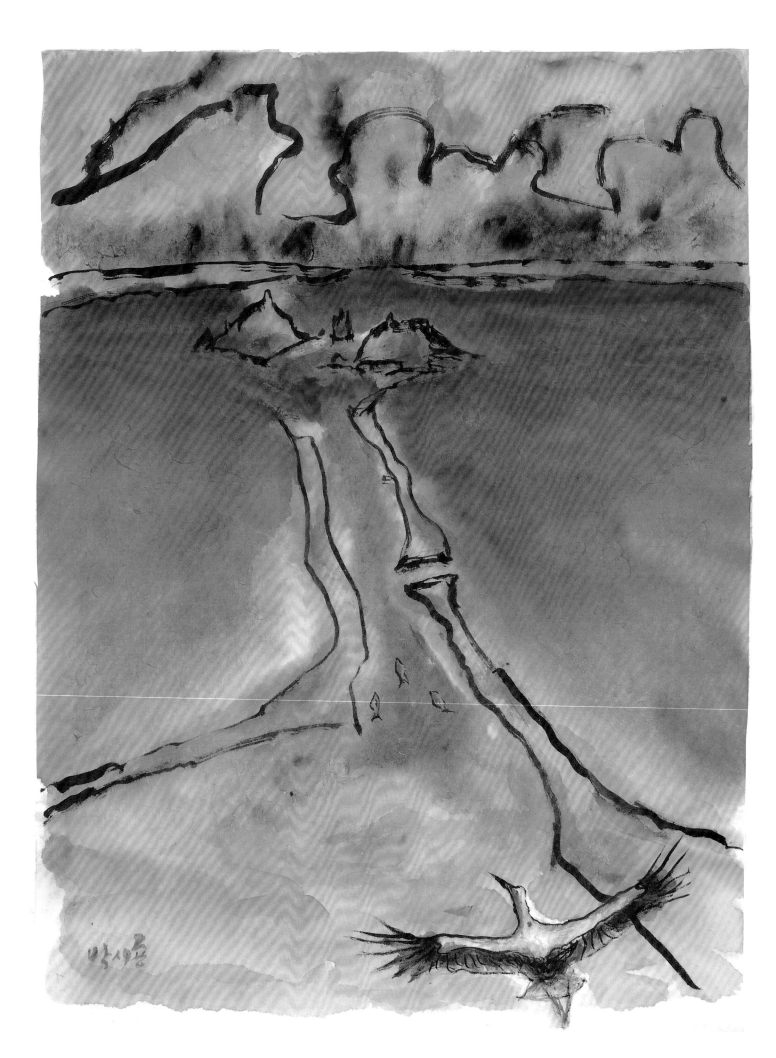

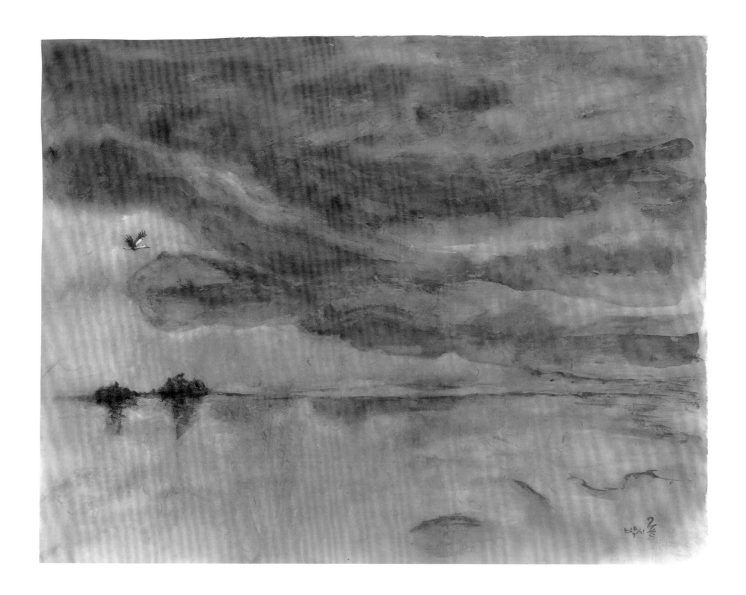

▲ **고요한 바다** 2018, 한지 수채화 43×62cm Ⅰ 평온하면서도 강렬한 하늘빛으로 물든 독도 앞바다 상공에 황새 한 마리가 유유히 날고 있다.

▲ **Stilles Meer** 2018 Hanji-Aquarell, 43×62cm Ⅰ Friedlich, dunkelblau beleuchtender Himmel mit Widerspiegelung im Meer. Ein Storch fliegt in der Luft.

◀ **바다의 속살** 2018, 한지 수채화 63×48cm Ⅰ 황새의 눈으로 본 독도의 주변 바다를 그렸다. 바다의 속살이 마치 독도로 안내하는 길이 되어주었다.

◀ **Die Straßen im Unterwasser** 2018 Hanji-Aquarell, 63×48cm Ⅰ Aus der Storchenperspektive kann man sich vorstellen, wie Straßen im Unterwasser nach Dokdo führen.

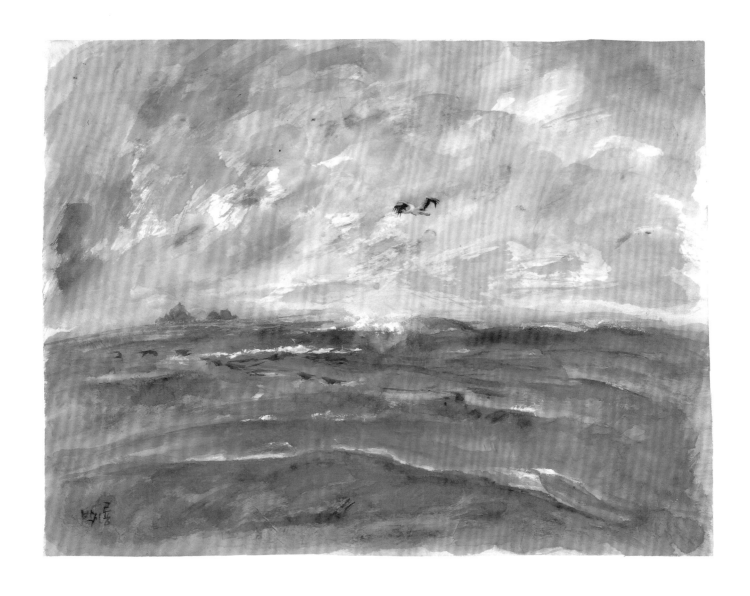

파도가 높은 독도 바다 2018, 한지 수채화 43×62cm ❙ 파도가 거세지고 있는 독도의 바다와 하늘 위로 황새 한 마리가 급히 육지로의 이동을 서두르고 있다.

Sturmische Wellen in Dokdo 2018 Hanji-Aquarell, 43×62cm ❙ Die Wellen werden stürmisch. Ein Storch beeilt sich in Richtung Land.

고도 성장의 빛과 그림자

한국의 문화재청 지원을 받아 KNUE에 사단법인을 설립했다. 한국 황새(번식지) 복원을 충청남도 예산군 과거 번식지에 황새공원을 조성하는 것을 목표로 이 사업은 절정에 달했다. 지난 시절을 생각하면 이런 사업을 우리나라에서 하리라고는 상상하지 못했다. 숨가쁜 산업화로 빚어진 고도성장의 후유증으로 한국은 종 복원이라는 사회적 붐을 일으키기에 충분했다.

2010년 6월 KNUE 교수 재직 시절, 한국에도 유럽처럼 황새마을을 조성할 수 있을지 파악하기 위해 프랑스 알자스 지역의 리보빌레Ribeauvillé라는 황새마을을 찾았다. 알자스의 도시 콜

프랑스 리보빌레 황새마을에 있는 황새보호센터 입구
이곳은 약 3만 2,000제곱미터 면적에 황새 인공번식 시설이 들어서 있다. 1970년도에 프랑스 황새의 수가 줄어들자 한 개인이 이 시설을 설립하여 프랑스 황새 야생복귀 프로그램을 운영했다.
Eingang des Storchenschutzzentrums in Ribeauvillé-Storchendorf in Frankreich. Das Zentrum ist etw. 32,000 Quadratmeter groß und hat Brühkasten. 1970 stellte man fest, dass die Zahl der Störche sinkt. Ein Mann iniitiierte, Einrichtungen für Fortpflanzung zu eröffnen und Programme für Wiedereinführung der Störche zu führen.

마르Colmar에서 16킬로미터 떨어진 아주 작은 마을이다. 면적(32.2제곱킬로미터)은 여의도의 4배 정도로 5천여 명이 살고 있다. 황새 거리에는 황새마을답게 황새 관련 기념품 가게들이 즐비하게 늘어서 있고, 프랑스에서 휴양지로도 유명하다.

황새 거리의 건물 지붕 위에 황새들이 번식하고 있었다. 그리고 주변 황새들이 사는 농경지는 대부분 포도원으로 유명하다. 1970년도 이곳에 사설 황새보호센터가 설립되었고, 지금은 황새뿐만 아니라 프랑스에서 멸종위기에 처한 수달, 햄스터 등을 인공번식하면서 방문객들에게도 개방하고 있다.

이곳 호텔에 묵으면서 먹었던 치즈 맛을 지금도 잊지 못한다. 리보빌레에서 그리 멀지 않은 멍스테Munster라는 마을에서 만드는 치즈였다. 이 치즈는 프랑스는 물론 유럽 전체에서 매우 유명하다. 이 치즈 맛을 모르면 프랑스에서 치즈를 먹었다고 할 수 없을 만큼 부드럽고 향이 독특하다. 이 마을에도 황새들이 번식한다.

멍스테 치즈는 아직 한국에는 판매되지 않는다. 내가 이곳 치즈 전문점에 들러 사가려고 하자 주인은 냉장 보관하지 않으면 운반 도중 모두 상한다고 한국으로 가져가는 것을 말렸다.

멍스테 치즈는 유럽 치즈의 정수다. 한때 한국 사람들은 치즈에서 발가락 냄새가 난다고 고개를 저었는데, 바로 이 멍스테 치즈가 그렇다. 그래도 난 빵에 발라 맛있게 먹었지만 나와 동행한 연구원은 결국 치즈를 먹지 못했다. 아마도 이렇게 비유하면 적합할 것 같다. 발효된 홍어의 향이 한국 사람들에게 호불호가 있듯, 멍스테 치즈도 마찬가지 아닐까. ●

비오는 날 창가에서 2010, 수채화 30.5×45.5cm: 대술 타입캡슐 매장 I 프랑스 알자스 리보빌레 황새마을의 숙소에서 비가 오는 날 창문으로 본 황새 쌍. 황새는 비가 오는 날에도 비를 맞으며 둥지의 새끼를 돌보고 있었다.

An einem regnerischen Tag am Fenster 2010 Aquarell, 30.5×45.5cm: In Time Capsule Daesul aufbewahrt I Im Ribeauville Storchendorf in Elsaß, Frankreich. Vom Fenster aus fand der Verfasser ein Nest. Störche kümmern sich um ihre Kinder, auch im regnerischen Wetter.

꽃으로 장식된 가옥 2019, 한지 수채화 37×48cm | 프랑스 알자스 지역 스트라스부르 황새마을. 꽃으로 장식된 아름다운 골목의 가옥 지붕 위로 황새가 둥지 튼 모습을 그렸다.

Mit Blumen geschmücktes Haus 2019 Hanji-Aquarell, 37×48cm | In Strassburg Frankreichs, steht ein Storch im Nest auf dem Dach eines schönen mit Blumen geschmückten Hauses.

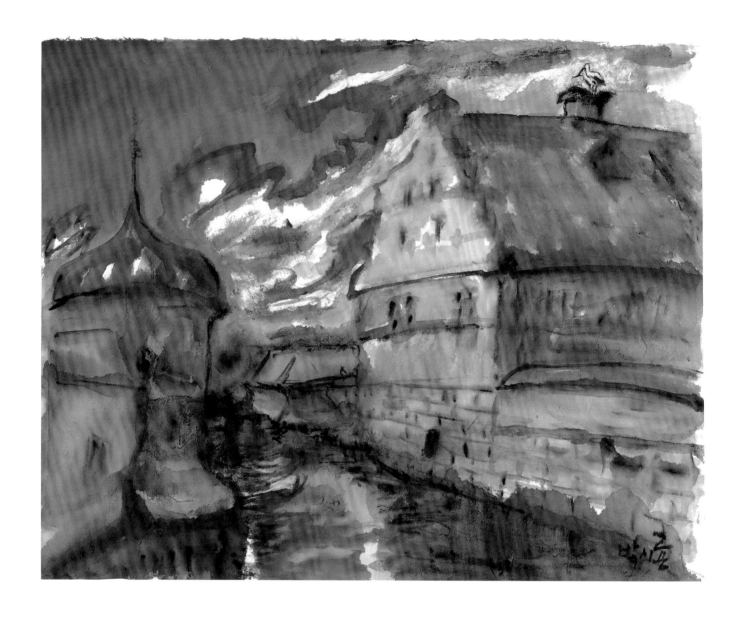

덴마크 프레데릭스보르 2019, 한지 수채화 37×48cm I 프레데렉스보르는 덴마크 힐레뢰드에 있는 성으로, 성내 정원 지붕에 황새가 둥지 틀고 있는 모습을 재현했다. 옛날에는 덴마크 전역에 1만 쌍 정도의 황새들이 둥지 틀고 살았으나 지금은 거의 사라졌다.

Frederiksborg Dänemark 2019 Hanji-Aquarell 37×48cm I Frederiksborg ist eine Burg in Hildrend, Dänemark. Auf dem Dach der Burg im Schlossgarten sieht man ein Storchennest, das vom Maler nachempfunden wurde. In Vergangenheit lebten in Dänemark etwa 10,000 Storchenpaare in ihren Nestern, aber jetzt ist es zu unsem Bedauern fast verschwunden.

코펜하겐 뉘하운 2019, 한지 수채화 37×48cm | 덴마크는 과거엔 유럽 황새들이 많이 살았던 곳이지만 지금은 거의 사라져 번식 황새들을 찾아볼 수 없다.

Kopenhagen Nyhavn 2019 Hanjii-Aquarell, 37×48cm | Dänemark ist ein Land, in dem Weißstörche lebten. Jetzt sind sie hier nicht mehr zu finden. Bedauerlicherweise sind sie ausgestorben.

세뷜에서 에밀 놀데를 만나다

독일 세뷜에 위치한 놀데의 작품이 전시된 놀데 생가 건물과 정원 전경
Das Geburtshaus mit dem Garten Emil Noldes in Seebüll. Hier sind seine Gemälde ausgestellt.

내가 놀데의 집을 찾은 것은 본에서 놀데의 수채화를 접한 지 만 35년 만이다. 2018년 6월 어느 여름, 인천공항을 출발한 비행기는 베를린 테겔 공항에 도착, 차로 2시간 만에 엘베 강 유역의 제1의 황새마을 뤼슈테트Rühstädt에 도착했다. 이어시 독일 제2의 황새마을 베그겐후센Bergenhusen에서 다시 1시간 반 동안 차를 몰아 독일 북부 세뷜Seebüll로 들어섰다.

세뷜에 있는 지금의 미술박물관 건물은 1927년 에밀 놀데Emil Nolde가 직접 설계했다고 한다. 직선형에 가까운 이 건물은 1920년대 바우하우스Bauhaus 건축물을 연상시킨다. 놀데는 이 지역의 볏짚을 이어 만든 프리덴 농장Frieden farmsteads의 건축물과 대조를 이루도록 설계했다고 한다. 좁은 창문과 지붕이 평평한 붉은 벽돌 건물은 산등성 위에 자리하고 있었다.

1층의 주거용 거실에는 가구들이 있었고, 이 중 일부는 놀데가 살았던 당시의 모습 그대로 보존되어 있었다. 스튜디오는 1층에 있었는데 그의 주요 작품인 9부작 'Life of Christ'(1911/12)를 비롯하여 그의 종교적 그림 중 일부가 전시되어 있었다. 1937년에 추가로 단장한 갤러리는 스튜디오 바로 위에 세워져 있었다. 2층의 주거 공간은 갤러리로 재구성하여 놀데의 강렬한 색채의 수채화를 볼 수 있었다.

놀데가 머물던 거실은 자연광과 잘 조화를 이룬 공간으로 설계되었다. 동향에는 침실이, 식당은 남향, 거실은 저녁 광선이 들어오게 했다. 거실에는 그의 예술적 삶의 흔적이 곳곳에 남아 있었다. 일부 가구는 그가 직접 디자인하여 만들었으며, 아내 아다Ada는 남편의 작품에 어울리게 커튼을 직접 짰다고 한다. 벽면은 강렬한 놀데 작품의 채색으로 더욱 빛났다.

놀데의 생가 건물 내부 공간을 전시실로 활용하고 있다(1층 스튜디오).
In Räumen des Hauses sind seine Gemälde ausgestellt. Das Studio im Erdgeschoss.

생가 건물 앞 약 3,000제곱미터 남짓한 정원은 소박하면서 매우 아름다웠다. 나를 안내한 페터슨(Bernhardt Peterson, 놀데 재단의 직원) 씨는 정원 한가운데는 원래 놀데가 살던 당시에는 잔디밭이었고, 주로 야외 만찬장으로 사용했다고 설명해주었다. 이어서 정원 한켠에 놀데의 무덤으로 안내했다. 벽면에는 놀데가 직접 만든 모자이크 타일 벽화로 장식되어 있었고, 한가운데는 아내 아다와 함께 묻힌 관 모양의 무덤이 있었다.

놀데는 살아생전 자신의 정원에 묻히기를 원했다고 한다. 그의 유언에 따라 사유지인 놀데 정원에 안장하려고 주 정부에 허가를 받으려 했지만 당시 사유지에 무덤을 쓸 수 없다는 규정에 따라 오랫동안 무덤을 꾸미지 못했다고 페터슨 씨는 당시의 상황을 설명해주었다. 놀데 사후 이곳에 놀데 재단이 설립되면서 정식 허가를 받아 안장되었다고 했다.

정원 한쪽에 자리 잡은 아담한 가옥이 눈에 들어왔다. 마치 한국의 초가집과 비슷했다. 그 집은 놀데가 아내와 함께 자주 차를 마시며 즐겼던 곳으로 작은 탁자와 의자 두 개가 놓여 있었다. 놀데는 바람이 부는 날에 그곳에서 수채화를 그리기도 했다고 한다. 페터슨 씨는 이 아담한 가옥의 쪽문을 열더니 창고로 쓰는 방을 보여주었다. 그곳에서 놀데의 아내 아다가 붓을 빠는 것을 도와주었다던데, 물감 자국이 그대로 밀집 벽면에 남아 있었다.

놀데의 생가에는 그가 생전에 그린 유화와 수채화 작품이 전시되어 있었다. 나는 페터슨 씨에게 물었다.

"놀데는 얼마나 많은 수채화를 그렸는지요?"

"7,000여 점이 훨씬 넘는 걸로 알고 있어요. 정확한 작품 수는 나도 잘 모릅니다."

놀데 갤러리에 전시된 수채화 작품은 A4 용지 크기 정도로 작았다. 놀데는 히틀러 치하에서 예술 세계가 퇴폐적이라는 이유로 창작 금지 명령을 받고 800여 점의 그림을 압수당하기도 했다. 그때 그는 숨어서 그림을 그렸는데 대부분이 수채화였다고 한다. 유화를 그리면 오일 냄새로 금방 발각되지만, 수채화는 그럴 염려가 없었다. 놀데는 숨어 있는 동안 수많은 작은 수채화 작품을 남긴 것으로 보인다.

세빌에서 북해의 해안까지는 그리 멀지 않았다. 놀데의 생가에서 차로 10여 분 남짓한 거리로, 놀데는 바다를 자주 찾아 바다를 배경으로 한 수채화를 그렸으리라. 그의 작품「높은 파도」도 변화무쌍한 파도를 주제로 한 것에서 알 수 있었다. ●

아다와 놀데의 정원집

놀데는 바람이 부는 날이면 이곳에서 아내와
차를 마시며 수채화를 즐겨 그렸다고 한다.
Das Gartenhaus von Ada und Emil. Das
Ehepaar verbrachte windige Tage im
Gartenhaus und trank Tee und malte.

놀데의 생가 갤러리 2층 스튜티오에 전시된
수채화 작품들

놀데는 A4 용지 크기의 일본 화지에 그림을 그
렸다.
Galerie im 1. Stock. Die Gemälde sind
Aquarelle. Nolde nahm Japanisches
Tuschpapier A4 und malte drauf.

놀데의 파도와 어우러진
새로운 차원의 '황새가 있는 풍경'

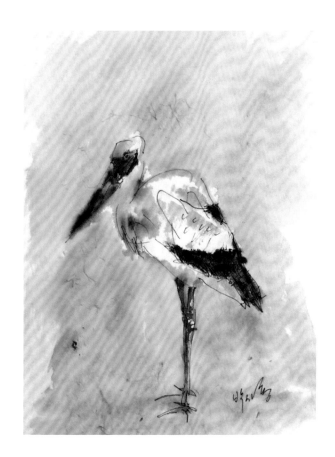

매구아리황새 2019, 한지 위에 스케치 30×20cm ▮ 국제자연보전연맹(IUCN)의 관심필요 종(Least Concern Species)인
매구아리황새(Maguari Stork: *Ciconia maguari)*는 남미에 분포한다. 남미는 아직 이 황새들에게 생태 환경이
양호한 곳으로 이 개체군의 변동 또한 안정적인 편에 속한다. 이 황새의 외모는 한국 황새와 유럽 황새와는
구별이 잘 되지 않지만 눈 주변에 깃털이 없어 붉은 피부가 그대로 노출되어 있는 것이 특징이다.

Maguari Stork 2019 Skizze auf dem Hanji, 30×20cm ▮ IUCN stufte Maguari Stork in die seltene Klasse
ein. Diese Vogelart lebt in Südamerika zerstreut. Die ökologische Lage ist noch storchenfreundlich.
Die Orientalische Störche und weiße Störche sehen fast gleich aus, nur die weißen Störche haben
keine Haare um den Hals und zeigen ihre rötliche Haut direkt.

황새는 놀데의 파도 작품들과 잘 어우러져 새로운 차원의 풍경을 선물했다. 과거 한국 황새는 한반도에 한민족이 살기 전부터 살아왔지만, 그 땅에 함께 살았던 우리는 관심을 갖지 않았다. 한국 황새들은 수천만 년 전 지금의 러시아 아무르 강 유역에서 바다를 건너 이주를 시작했다. 그리고 마지막 한반도에서 멸종할 때까지 분주히 바다를 오가며 한반도에서 텃새로 자리 잡고 살아왔다.

한반도 멸종 45년 만에 자연 방사한 개체 K0008 산황이의 먼 거리 이동에서 그 사실을 깨달았다. GPS로 추적한 산황이가 남중국해를 건너는 과정과 그 시간대에 악천후를 겪어야 했던 자연과학적 정보 등을 짜맞추면서 어느덧 나는 한반도 황새들의 외로운 여정을 회화라는 시각적 표현에 대한 갈망으로 이어졌다. 황새의 비행 모습을 붓을 들고 수천 장을 그리는 것에서 시작했다. 그리고 놀데의 바다 풍경과 일치될 때까지 이 한지 수채화 작업을 반복했다.

'황새가 있는 풍경' 수채화에 영감을 준 놀데는 제1차 세계대전 직전에 베를린을 출발하여 시베리아 횡단열차를 타고 한반도를 여행했다. 그리고 배를 이용하여 일본을 거쳐 남태평양에서 원시예술을 접했다. 비행기가 없었던 그 당시를 생각해보면 그 여행은 매우 특별했고 대단한 일이었으리라.

황새는 학명이 *Ciconia* sp.으로, 유럽 황새는 *Ciconia ciconia*, 동양 황새는 *C. boyciana*, 남미 황새는 *C. maguari*이다. 유럽과 남미는 이 황새들이 멸종위기에 이르지는 않았지만 동양 황새는 국제적으로 멸종위기 보호 종으로 일본과 한국은 1971년도에 멸종되었다. 그러나 일본은 우리보다 한발 앞서 1980년부터 이 종이 사는 논습지 복원에 나섰다. 지금은 이 종의 야생복귀에 성공하여 국제적 관심을 불러일으켰다.

황새들이 사는 서식지 생태계를 점수로 평가한다면 일본이 100점, 독일(유럽)과 남미는 각각 150점으로 매겨보았다. 그에 비해 한반도 서식지는 10점이라는 좀 야박하게 줄 수밖에 없는 갑갑한 현실에 마음이 아프다. 이 점수는 황새가 서식

할 수 없는 환경이다.

한반도는 논습지 90퍼센트 이상에서 농약과 제초제를 사용하여 농사를 짓고 있다. 지금처럼 황새들의 서식지(농경지)에 농약과 제초제를 계속 사용한다면 이미 방사된 황새들까지 한반도에는 발붙이고 살 곳이 없다. 10점을 20점 그리고 30점으로 끌어올리려면 현재 황새 서식지 복원을 하고 있는 예산군의 농경지부터 농약과 제초제 사용을 줄여 무농약 농경지로 만들어야 한다.

그러나 황새가 있는 예산군 농민들은 무농약 농경지를 만드는 것조차 엄두를 내지 못하고 있다. 약 4년 전 자연방사하기 직전, 일부 농가에서 친환경 농사를 시작했지만 지금은 소출이 줄어들었을 뿐만 아니라 농사짓기도 힘들다고 다시 농약을 뿌리는 관행농업으로 돌아가고 있는 실정이다. 거의 5년 동안 농약을 뿌리지 않고 논농사를 지어온 대술면 황새 고향마을 한 주민은 분통을 터뜨렸다.

"그동안 농약과 제초제를 뿌리지 않고 농사를 지었지만 빚만 늘었습니다. 소출도 줄고, 또 이렇게 농사지은 쌀, 제대로 가격도 쳐주지 않으니 계속 농사를 지을 수 없죠! 올해부터는 그냥 관행농업으로 돌아가기로 했습니다."

무엇보다 그나마 있었던 서식지마저 사라진다는 것이 방사한 황새들에게는 매우 안타까운 일이다. 그리고 한 나라의 생태계가 후진국 수준에서 벗어나지 못한다는 것이 참으로 개탄스럽다.

소출이 줄어들고 힘든 농사를 짓는 이들에게 '황새가 있는 풍경' 그림들이 실질적인 도움이 되었으면 좋겠다. 또한 황새 복원을 위해 유럽과 남미에도 쉽게 갈 수 있는 세상에 살면서, 과거 황새가 번식했던 북한 땅에 아직도 갈 수 없는 현실에서 언젠가 북한 황새 서식지 복원을 위해 이 '황새가 있는 풍경' 그림들이 꼭 쓸모 있는 날이 왔으면 좋겠다. ●

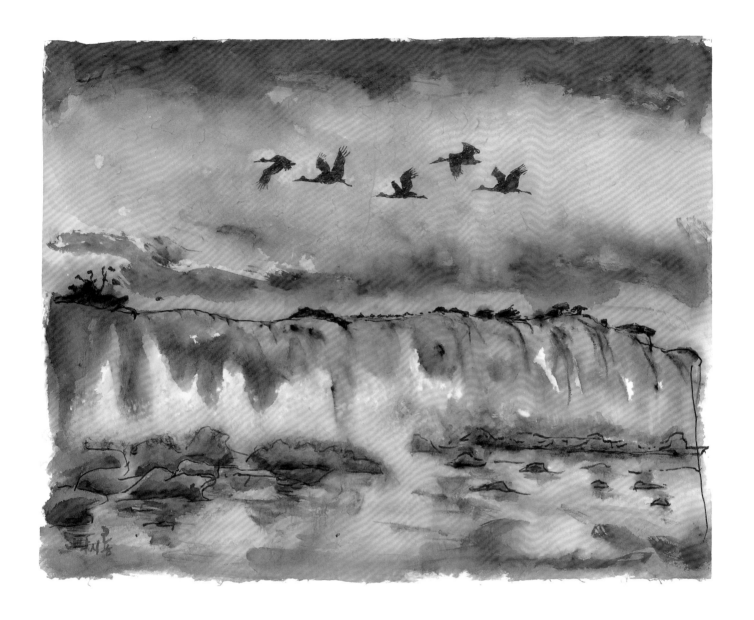

폭포 2019, 한지 수채화 37×48cm ┃ 아르헨티나 이과수 폭포 위로 황새 무리가 비행하는 모습을 그렸다.

Wasserfälle 2019 Hanji-Aquarell, 37×48cm ┃ Über Iguacu-Wasserfälle fliegt eine Gruppe von Störchen.

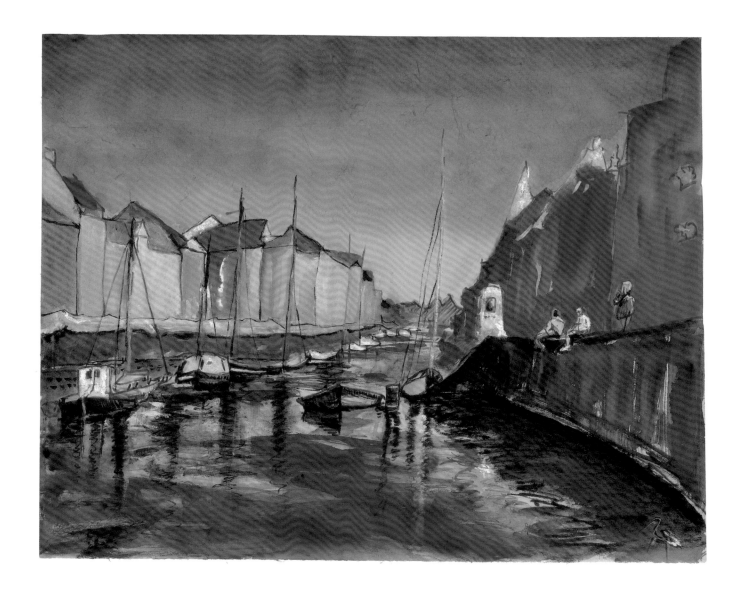

운하 2019, 한지 수채화 37×48cm ┃ 덴마크 코펜하겐 뉘하운에서 북유럽 건축물들이 운하 양 옆으로 들어서 있는 모습이 매우 아름답다. 덴마크는 흰새 그 많던 황새들이 사라지고 2쌍만 번식하고 있다.

Kanal 2019 Hanji-Aquarell, 37×48cm ┃ Es ist sehr schön zu sehen, dass auf beiden Seiten des Kanals skandinavische Gebäude in Kopenhavn Nyhavn, Dänemark, aneinander reihen. In Dänemark lebten zahlreiche Störche. Jetzt brühen nur noch hier zwei Paare.

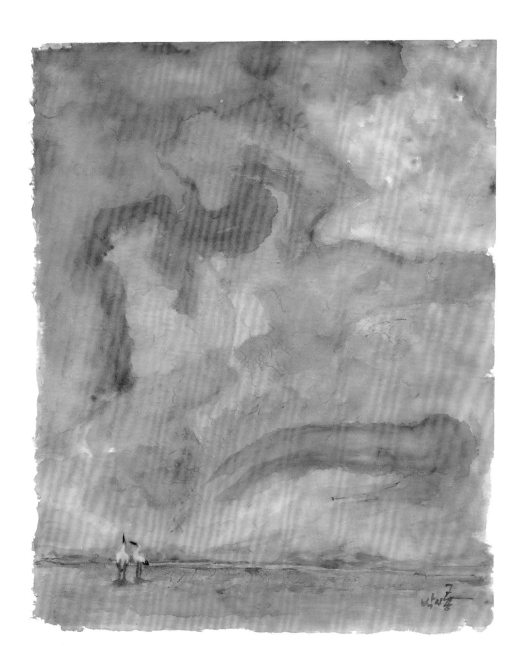

하늘을 보며 2019, 한지 수채화 48×37cm | 황새가 살았던 옛 시절의 모습을 황금색으로 물든 하늘과 땅으로 표현했다.

Blick in den Himmel 2019 Hanji-Aquarell, 48×37cm | Wie sah es damals aus, als Störche in den alten Zeiten leben? Ein Bild, auf dem die Natur mit Boden und Himmel in orangenfarbigen Farben umgeben strahlt.

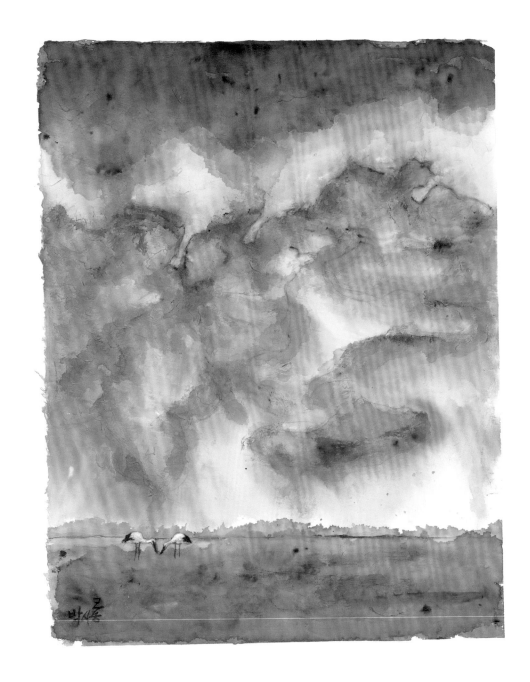

먹이 먹기 2019, 한지 수채화 48×37cm **|** 하늘에 구름이 떠 있는 한낮에 황새가 넓은 들판에 서 먹이를 찾고 있다.

Futtersuche 2019 Hanji-Aquarell, 48×37cm **|** Unter einer Tageswolke suchen ein paar Störche auf einem weiten Feld nach Nahrung.

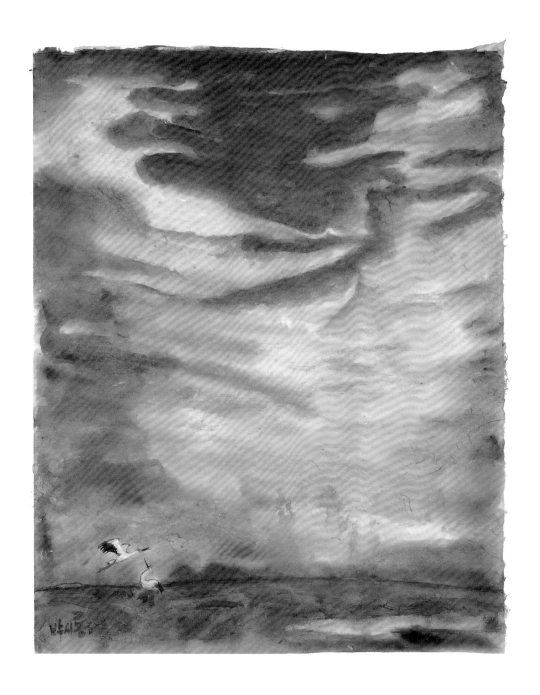

날아서 2019, 한지 수채화 48×37cm | 노란색 그리고 붉은 보랏빛 계열의 색으로 늦은 오후의 빛깔을 표현했다. 황새 한 마리가 자리를 뜨고 있다.

Fliege 2019 Hanji-Aquarell, 48×37cm | Gelb, rötlich violett, Farben des späten Nachmittags. Ein Storch schlägt seinen Flügeln gen den Himmel.

둥지 위에서 2019, 한지 수채화 48×37cm | 낮은 구름 아래에서 황새 한 쌍이 둥지에서 휴식을 취하고 있다.

Auf dem Nest 2019 Hanji-Aquarell, 48×37cm | Unter einer niedrig gelegenen Wolken genießt ein Paar Störche auf dem Nest ihre Ruhe.

돌봄 2019, 한지 수채화 48×37cm ┃ 노란색 계열의 하늘을 배경으로 황새 어미가 새끼를 돌보는 모습을 표현했다.

Pflege 2019 Hanji Aquarell, 48×37cm ┃ Eine Storchenmutter, die für ihre Jungen kümmert. Im Hintergrund leuchtet der gelbliche Orange-gefärbte Himmel.

육지를 향하여 2019, 한지 수채화 48×37cm Ⅰ 푸른 바다 위를 나는 황새가 육지를 향해 서둘러 귀가하는 모습을 표현했다.

Zum Festland 2019 Hanji-Aquarell, 48×37cm Ⅰ Auf dem blauen Meer sieht man einen Storch, der sich gerade zum Festand beeilt.

성산대교 2019, 한지 수채화 37×48cm | 성산대교가 가로지른 이곳은 한강 물이 서해로 향하는 강 하구다. 해가 지는 노란 하늘, 서해의 파도가 제법 거세지고 있다. 여기에 황새는 없다. 황새는 이 그림의 오른쪽 하단에 화가의 사인으로 대신했다.

Seongsan-Brücke Hangang 2019 Hanji-Aquarell, 37×48cm | Die Seongsan-Brücke befindet sich in der Mündung, wo Hangan ins Gelbe Meer fließt. Während die Sonne untergeht, entsteht im Himmel eine breite gelbe Fläche. Sie bildet einen kuriosen Kontrast mit den dunklen Wolken. Die Wellen werden rau. Es ist kein Storch zu sehen. Deshalb wird das Autogramm durch einen kleinen Storch rechts ersetzt.

석양의 요트 2019, 한지 수채화 37×48cm | 산업화의 상징물인 고층건물들이 한강변을 따라 들어서 있고, 석양을 등지고 돛을 올린 요트는 새로운 풍경으로 바뀐 한강의 오늘이다.

Segelboote in der abendlichen Dämmerung 2019 Hanji-Aquarell, 37×48cm | Den beiden Ufern des Hangang entlang stehen Hochhäuser dicht aneinander. Zwi Segelboote mit Schattenrissen der Hochhäuser im Hintergrund bilden neue Landschaften.

서울 한강 2019, 한지 수채화 37×48cm ┃ 한강의 한여름. 노란색 하늘은 해가 비추는 늦은 오후 시간을 알리고 있다.

Seoul Hangang 2019 Hanji-Aquarell, 37×48cm ┃ Ein Blick auf den sommerlichen Hangang. Der hellgelbliche Himmel sagt den baldigen Sonnenuntergang voraus.

여의도의 아침 2019, 한지 수채화 37×48cm ǀ 한강 여의도의 아침 햇살 풍경. 고층건물들은 산업화된 서울의 상징이 되었다.

Morgenszene von Yeouido 2019 Hanji-Aquarell, 37×48cm ǀ Morgenszene mit dem prahlenden Sonnenschein. Aufragende Hochhäuser sind Symbole der industrialisierten Stadt Seoul.

파란 하늘 2019, 한지 수채화 37×48cm ǀ 파란 하늘이 수평선과 마주하는 황새가 있는 농가의 풍경. 황새 나무 둥지 위로 먹구름이 나지막이 걸쳐 있다.

Blauer Himmel 2019 Hanji-Aquarell, 37×48cm ǀ Landschaft des Bauernhauses mit dem Storch, der blauen Himmel mit Horizont gegenüberstellt. Die dunkle Wolke hängt über dem Storchennest.

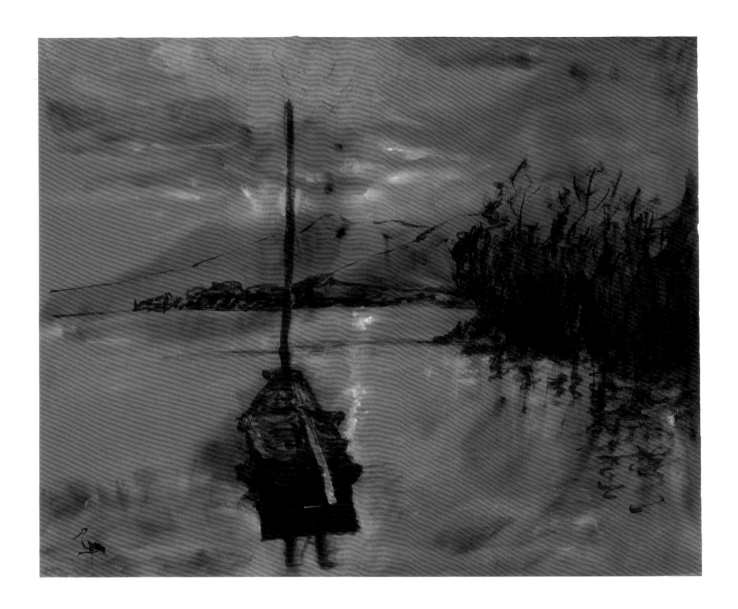

붉게 물든 두물머리 2019, 한지 수채화 37×48cm ㅣ 한강의 상류에 위치한 양평의 나루터 두물 머리는 지난날 황새들이 자주 찾던 곳이다. 그러나 지금은 주변의 논과 하천의 오염으 로 황새들이 서식지가 사라졌다.

Rote Farbe in Yangpyeong 2019 Hanji-Aquarell, 37×48cm ㅣ In Yangpyeong, im Oberlauf des Hangangs münden sich zwei Ströme in einem und bilden einen grossen. Die Sümpfe in der Dreieck boten idealen Lebensraum für den Storch. Die Verschmutzung von Reisfeldern wird in den Fluss weitergeleitet. Bedauert-licherweise kann das empfindliche Wild hier nicht mehr leben.

붉은 구름 2019, 한지 수채화 37x48cm ┃ 한강의 하늘에는 붉은 구름이 떠다니고, 강물은 다시 그 구름을 품고 있다. 돛을 올린 요트는 강바람에 붉은 강물을 가르고 있다.

Rote Wolke 2019 Hanji-Aquarell, 37x48cm ┃ Der Himmel über Hangang ist mit roten Wolken bedeckt, die roten Wolken wiederspiegeln sich wieder auf dem Meerespegel. Segelboote gleiten auf dem Meer und entzweien die Wellen.

'황새가 있는 풍경'
한지 수채화가 완성되기까지

한지 수채화가 완성되는 과정은 1) 먹물 스케치 2) 수채화 물감 채색 3) 황새 그리기 4) 배접지로 이어진다.

Reihenfolge der Hanji-Aquarell: 1) Skizze mit der Tusche 2) Aquarelles Färben 3) Drauf Störche zeichnen 4) Rückseite bekleben

수채화 용지는 연필로 밑그림을 그리지만 한지는 먹물로 스케치를 한다. 그림 1)에서처럼 붓으로 섬과 파도를 먼저 그린다. 충분히 말린 다음 수채화 물감으로 그 위에 채색을 한다.

물감 부딪치기

여러 색의 물감이 동시에 부딪쳐 종이 위에 새로운 색의 질감을 표현한다. 독특한 번짐과 스며듦이 특징인 한지는 여러 색을 시간차로 처리함에 수채화 용지보다 아름다운 색과 다양한 색의 질감을 표현할 수 있다.

수채화 용지는 보통 세워서 물감을 칠하지만 한지는 천을 바닥에 깐 후 그 위에 펼쳐 물감을 칠한다. 수직으로 세운 수채화 용지는 물감의 번짐 방향을 용지의 패드각도로 조절하지만 한지는 원하는 번짐 방향에 따라 시간차로 채색해 가는 것이 매우 중요하다. 간혹 두 색깔 또는 세 가지 이상의 색깔들이 동시에 번져 서로 부딪치면서 생기는 색감을 찾는 데서 한지만의 독특한 매력을 느낄 수 있다.

물감 겹치기

한지는 물을 깊이 빨아들이는 성질이 있다. 자연에서 건조할 때까지 오래 기다려야 한다. 겹치기는 연한 색을 먼저 칠한 후 다시 고농도의 색을 덧칠하는 것을 말한다. 한지는 10퍼센트 건조하는지, 50퍼센트 또는 100퍼센트 완전히 건조하는지에 따라 겹치는 색의 질감을 자유자재로 표현할 수 있다. 동일한 색깔을 두 겹 이상 처리해 입체적 색감으로 유화와 같은 분위기를 연출했다(3).

황새 그리기

사람은 표정이 있다. 그래서 화가는 그림에 그 표정을 담기도 한다. 그러나 '황새가 있는 풍경'에는 황새의 표정을 담을 수 없다. 그렇다면 황새는 감정이 없는 동물일까? 그렇지 않다. 사람이 그 감정을 읽어낼 수 없을 뿐, 황새도 감정을 나타내며 동료 간에 그것으로 의사소통한다.

황새를 연구하는 학자들은 감정을 몸짓과 깃털 세우기에서 찾는다. 머리를 쳐들 때, 부리를 몇 번 부딪치는지, 날갯짓과 목깃을 세우는지 또 그렇지 않은지 등 황새들도 감정을 표현한다. 그동안 나는 수천~수만 장의 황새 스케치와 그림을 그려왔으며, 마침내 생동적인 몸짓으로 황새가 있는 풍경화를 마무리 짓게 되었다(3).

배접지

수채화 용지에 그림을 그린 뒤 액자에 넣으면 되지만, 한지의 수채화는 배접지가 필수적이다. 나는 직접 배접지 작업으로 작품을 완성한다. 배접지를 완료한 작품은 배접지 전과 후가 많이 다르다. 붓질을 할 때 생기는 한지만의 섬유질이 색의 질감을 바꾸기도 한다. 배접지를 끝낸 작품은 바로 이런 질감을 배접지라는 공정에서 얻어낼 수 있다. 예를 들어 그 섬유질을 종이 위에 눌러서 살리느냐 아니면 제거하느냐에 따라 미세한 차이를 느낄 수 있다(4). ●

맺는 글

회화의 새로운 가능성, 한지 수채화

한지에 그린 「황새가 있는 풍경」을 에밀 놀데가 보았다면 뭐라 할까? 나도 가끔씩 놀라는데. 한지는 인간의 독창적 감성을 무궁무진하게 담을 수 있다고 생각한다. 에밀 놀데는 한지(엄밀히 말하면 일본 종이인 화지)에 수채화를 그리면서 한지는 자신이 의도하지 않은 색상의 번짐과 자국을 만든다고 했다. 그렇다. 한지는 일반 수채화 용지와는 달리 사뭇 다른 영감을 불러일으킨다.

일반 수채화 용지는 표면이 거칠고(Rough sheet), 보통(Cold sheet) 그리고 미끈한 종이(Hot sheet)로 분류하지만 한지는 종이의 두꺼운 정도에 따라 가장 가는 종이 1호(<0.2mm)에서 4호(1.0mm) 또는 5호(1.0mm<)로 분류한다. 두꺼울수록 물감을 흡수하여 표면에 색이 표현될 때까지 여러 겹으로 반복해 채색을 해야 한다.

그러나 가장 얇은 1호는 물이 묻으면 찢어질 수 있어 붓놀림이 빨라야 한다. 물론 1호 한지에도 색을 겹쳐 반복해서 붓칠을 할 수 있으나 배접지에서 한지가 물감을 뱉어낼 수 있어 아주 수준 높은 기술이 필요하다.

비록 에밀 놀데의 수채화 7,000여 점을 다 분석해보진 않았지만, 그의 수채화 작품들 가운데 한지 수채화는 1호, 즉 가장 얇은 한지를 사용했던 것 같다. 그 이유는 그림의 투명성에 있다. 얇을수록 겹치기 채색을 하지 않아 색깔이 한지 고유의 투명함을 드러낸다.

한 가지 주목할 점은 한지는 배접지를 해야 그림의 완성도를 높일 수 있다. 하지만 에밀 놀데는 배접지를 따로 하지 않는 것으로 보인다. 그 이유는 그의 그림이 모두 작은 한지에 그린 것에서 유추해볼 수 있다. 대부분 A4 또는 A3 용지 크기로, 놀데는 다리미질 정도로 작품을 제작하지 않았을까?

한지는 질감을 자유자재로 표현할 수 있는 것이 특징이다. 일반 수채화 용지는 표면으로 물감이 번져나가지만 한지는 표면은 물론 속 깊숙이 침투한다. 이때 화가의 상상력을 이끌어낼 수 있다는 점에서 한지 수채화를 새로운 그림의 장르로 제안하고 싶다.

물감은 미세입자다. 한지는 섬유 소재의 재료로 입자의 공간을 제공한다. 물감의 입자들이 물이라는 매질을 통해 그 공간 속으로 흘러 들어간다. 다양한 색의 입자들이 한 공간에서 만나면 그동안 우리가 볼 수 없던 색깔로 구현되는 것이 바로 한지다.

때때로 한지는 생명체처럼 작동한다. 마치 우리가 과식을 하면 그 음식을 토해내는 듯이, 화가가 겹겹이 채색을 한 물감을 배접지라는 과정, 즉 다시 물속에 담그는 과정을 통해 색을 내뱉는다. 과욕을 허락하지 않는다. 한지는 자연과의 순응을 우리에게 요구한다.

물론 배접지가 끝났다고 해서 끝이 아니다. 다시 화가는 배접지하기 전 의도했던 그 상상력을 한지에 다시 구현하여 2

차 배접지, 아니면 마른 붓에 물기가 거의 없이 물감을 발라 붓질을 할 수도 있다.

3호, 4호 그리고 5호 정도의 두꺼운 한지에 유화로 그린 것 같은 질감을 표현할 수 있다. 유화는 색소에 기름을 가미하여 캔버스에 물감을 발라 쌓아올리는 작업이라고 한다면 한지는 색소를 물에 풀어 한지의 표면 하층부터 물감의 색소를 쌓아올린다. 비록 표면 위로 돌출되지 않지만 마치 유화와 같은 질감의 장점을 지니고 있다.

유화와 같은 거친 질감은 한지 표면의 섬유실로 표현할 수 있다. 흠뻑 물을 문힌 붓질에서 생기는 섬유실은 한지를 입체적 표현으로 바꾼다. 유화의 캔버스와 일반 수채화 용지에서는 볼 수 없는 한지만의 독특한 질감을 표현할 수 있다.

나의 수채화의 절반은 한지가 그렸다고 해도 과언이 아니다. 이것을 나는 배접지를 하고서야 알았다. 배접지 전까지는 내가 그렸지만, 배접지 후에는 한지는 들떠 있는 색깔들을 스스로 내뱉거나 잡아당긴다. 그래서 자연의 원초적 색깔로 이끌어낸다. 어울릴 것 같지 않은 배색도 한지는 새로운 색으로 창조해 나간다. 색에 대한 무한한 창의력을 시험하길 원한다면, 에밀 놀데가 그린 한지 수채화에 주목하길 원한다. 에밀 놀데가 한지 수채화의 창시자라면 나는 한지 수채화의 완결자가 되고 싶다. 언젠가 한지 수채화가 회화의 한 장르로 자리 잡을 때가 오길 바라면서……

한지 수채화의 수명은 어떨까? 현재 에밀 놀데가 그린 수채화가 100년은 됐으니, 습도와 조명만 잘 관리해 주면 수백 년은 더 가지 않을까? 인간이 그린 벽화를 제외하고, 유화가 지금까지 500년 이상 변하지 않는 내구성을 지녔지만, 일반 수채화는 얼마나 오래갈지 과학적으로 증명된 바 없다. 색깔도 입자이기 때문에 아무리 잘 관리한다 해도 세월이 흐르면서 수채화지 표면에서 조금씩 떨어져 나갈 것으로 보인다.

그러나 한지는 그렇지 않을 듯하다. 입자가 깊이 스며 있다면 내구성은 일반 수채화보다 훨씬 더 오래갈 것이다. 우리의 한지에 그린 민속화나 먹으로 그린 그림들이 이미 300~400년 이상 견뎌내고 있다는 점에서, 앞으로 한지 수채화가 회화의 한 장르로, 수백 년 또는 반영구적으로 보관이 가능한 새로운 회화의 도구로 자리매김할 수 있길 기대한다. ●

한지 수채화 황새가 있는 풍경

초판 발행일 2019년 9월 21일 글과 그림 박시룡 펴낸이 이원중 펴낸곳 지성사 출판등록일 1993년 12월 9일 등록번호 제10-916호
주소 (03458) 서울시 은평구 진흥로 68 정안빌딩 2층 북측(녹번동 162-34) 전화 (02) 335-5494 팩스 (02) 335-5496
홈페이지 www.jisungsa.co.kr 이메일 jisungsa@hanmail.net
ⓒ 박시룡, 2019 ISBN 978-89-7889-423-4 (03650) * 잘못된 책은 바꾸어드립니다. 책값은 뒤표지에 있습니다.

이 도서의 국립중앙도서관 출판예정도서목록(CIP)은 서지정보유통지원시스템 홈페이지(http://seoji.nl.go.kr)와
국가자료종합목록 구축시스템(http://kolis-net.nl.go.kr)에서 이용하실 수 있습니다. (CIP제어번호 : CIP2019033680)

Hanji(Koreanisches Papier)-Aquarell Landschaften mit dem Storch

Text & Bilder Shi-Ryong Park, Verlag Jisungsa

ⓒ 2019 Shi-Ryong Park, ISBN 978-89-7889-423-4 (03650)

Publishing Jisungsa 2F., 162-34 Nokbeon-dong, Eunpyeong-gu, Seoul, 03458, Republic of Korea

Tel: +82-02-335-5494 Fex: +82-02-335-5496 Homepage: www.jisungsa.co.kr e-mail: jisungsa@hanmail.net

Printed in Republic of Korea